仰星空天際　回看來處
是現在　是過去　是未來　是當下

乘著大悲的心　法界雲遊

The Cosmic Landscape

洪啟嵩　Hung Chi Sung

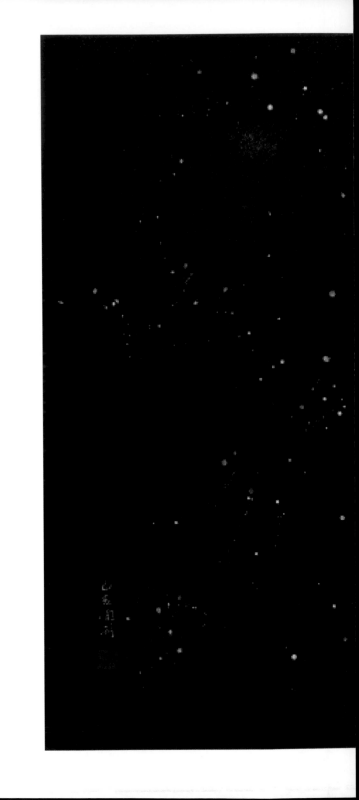

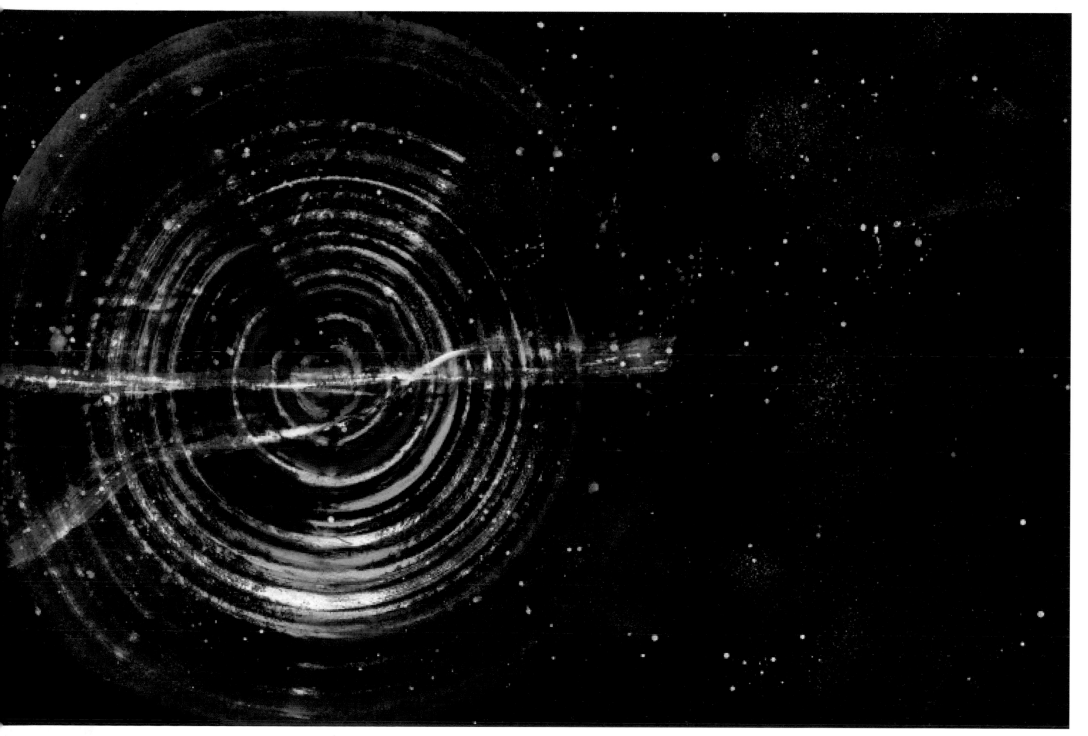

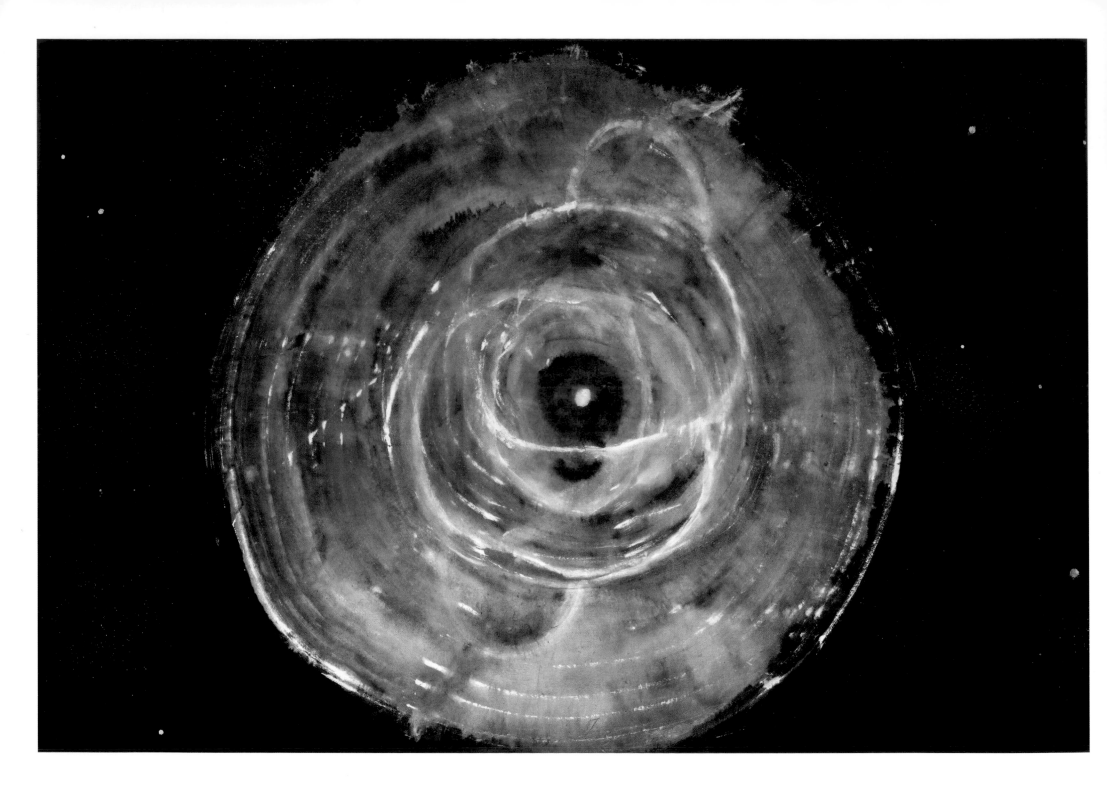

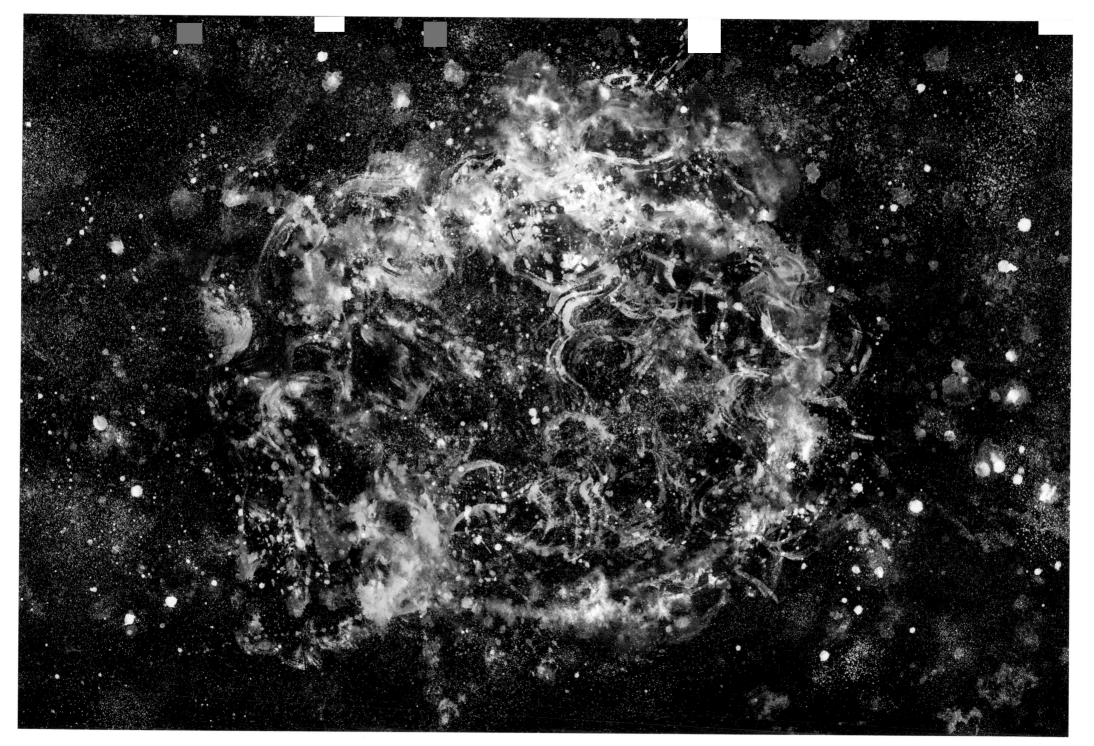

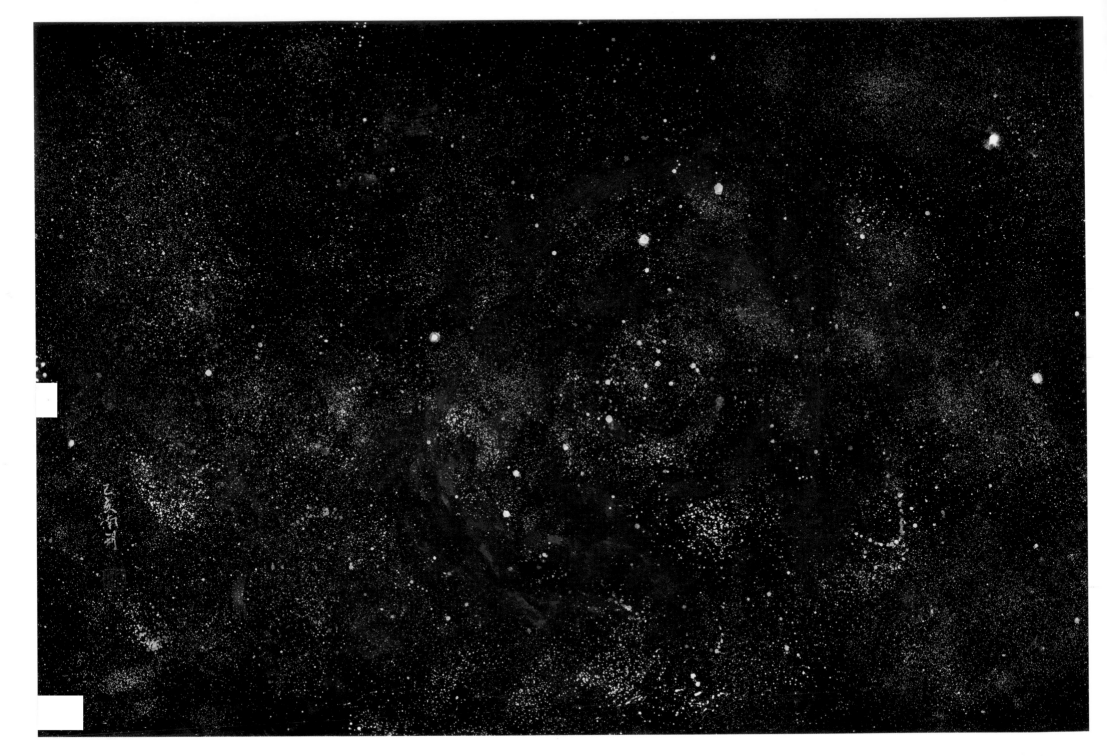

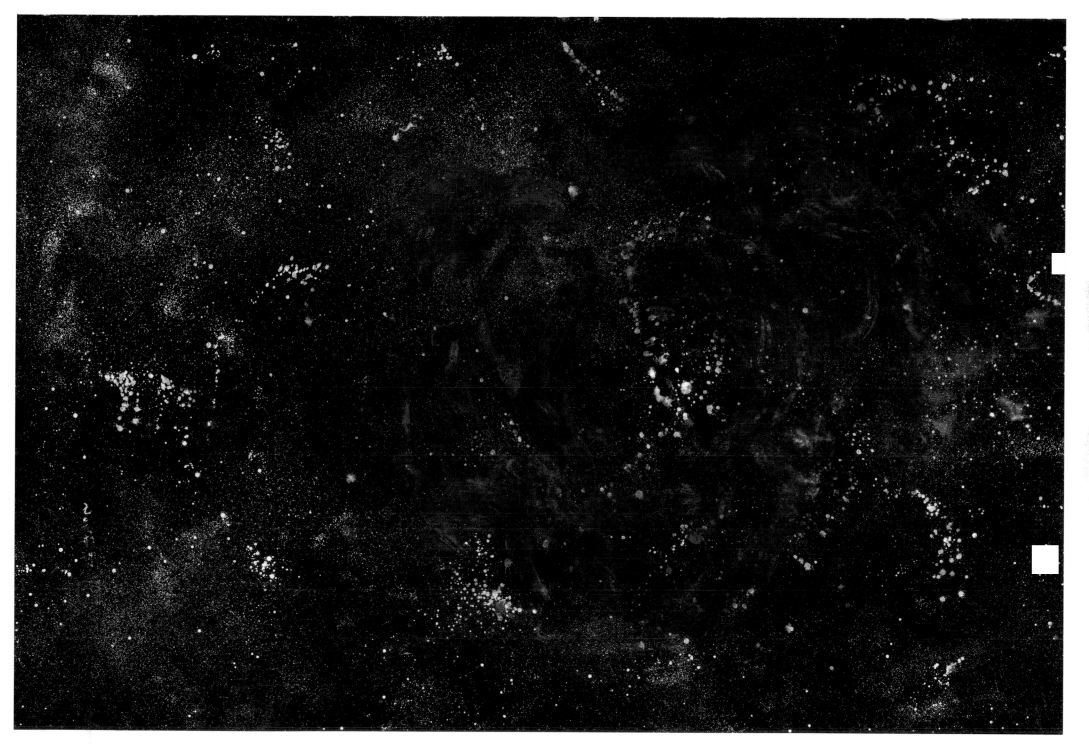

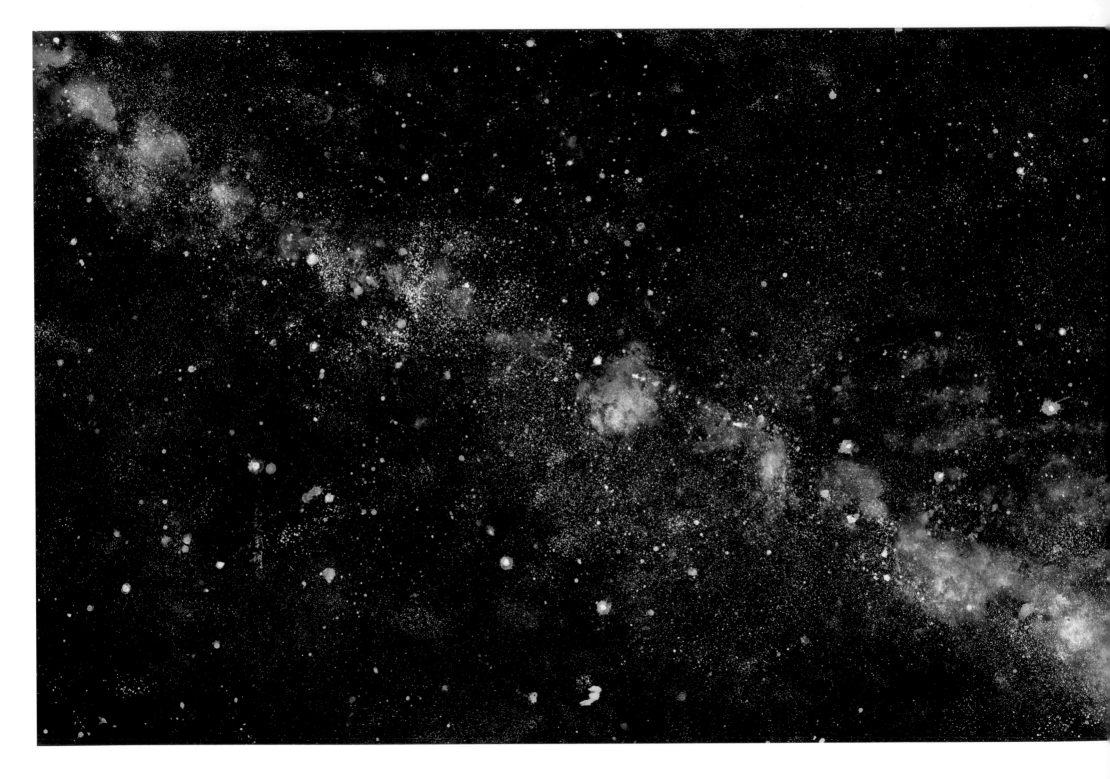

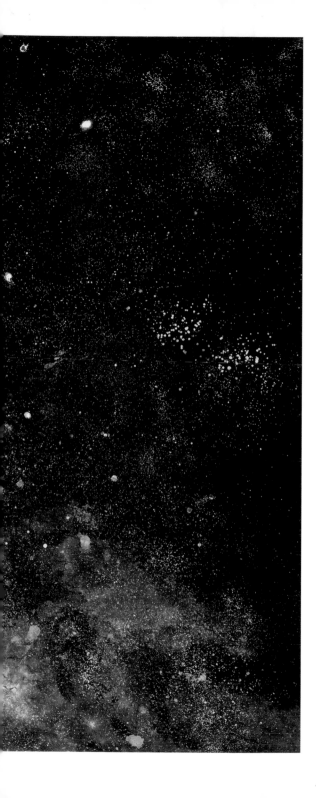

看星明成瀑　玉浪騰悅　相會成霄漢

用星斗舀光　宇宙芳寒

從銀河流下靈光

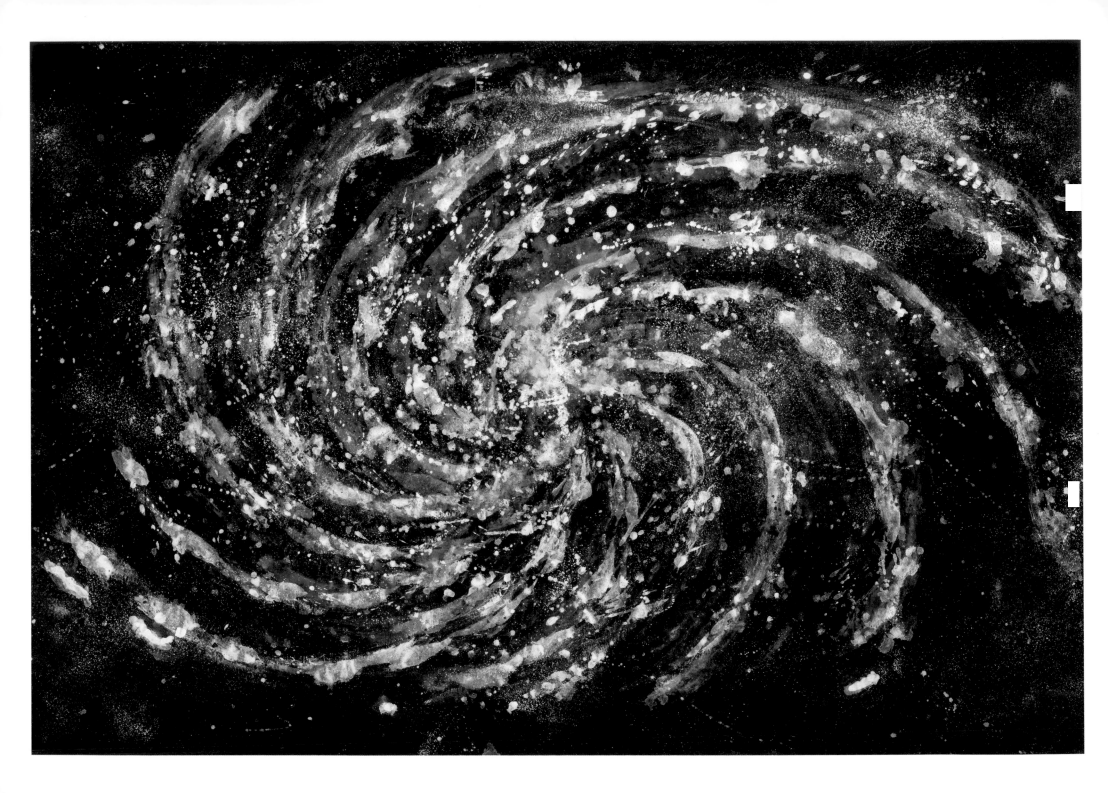

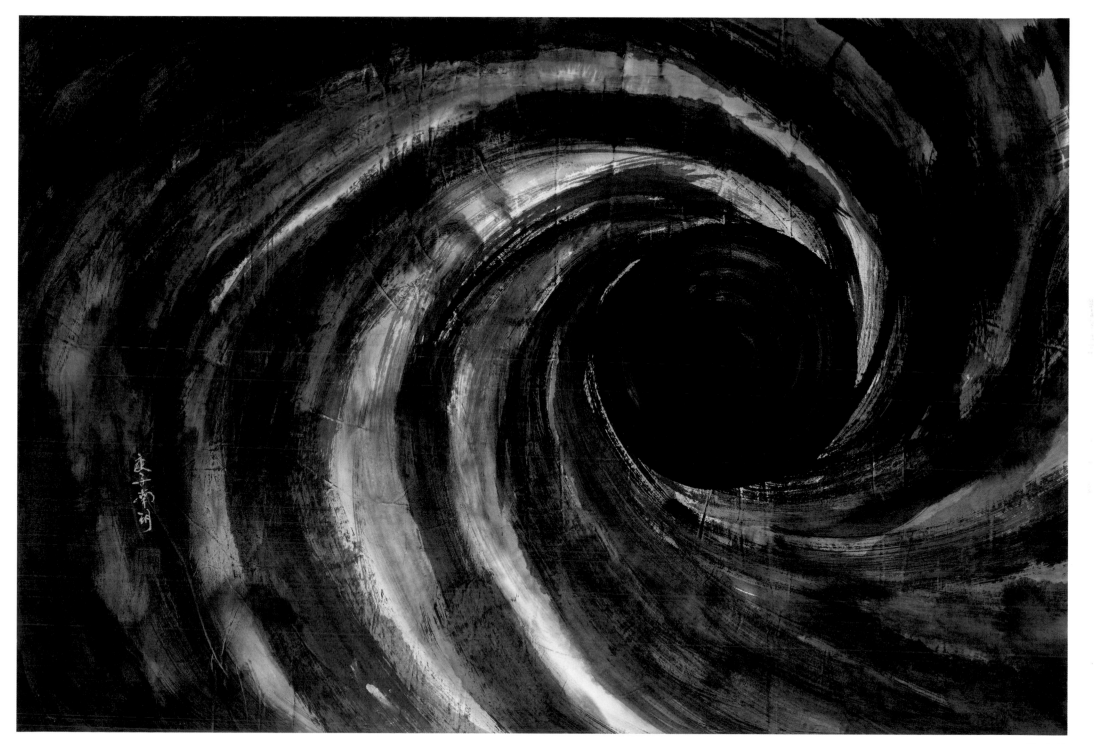

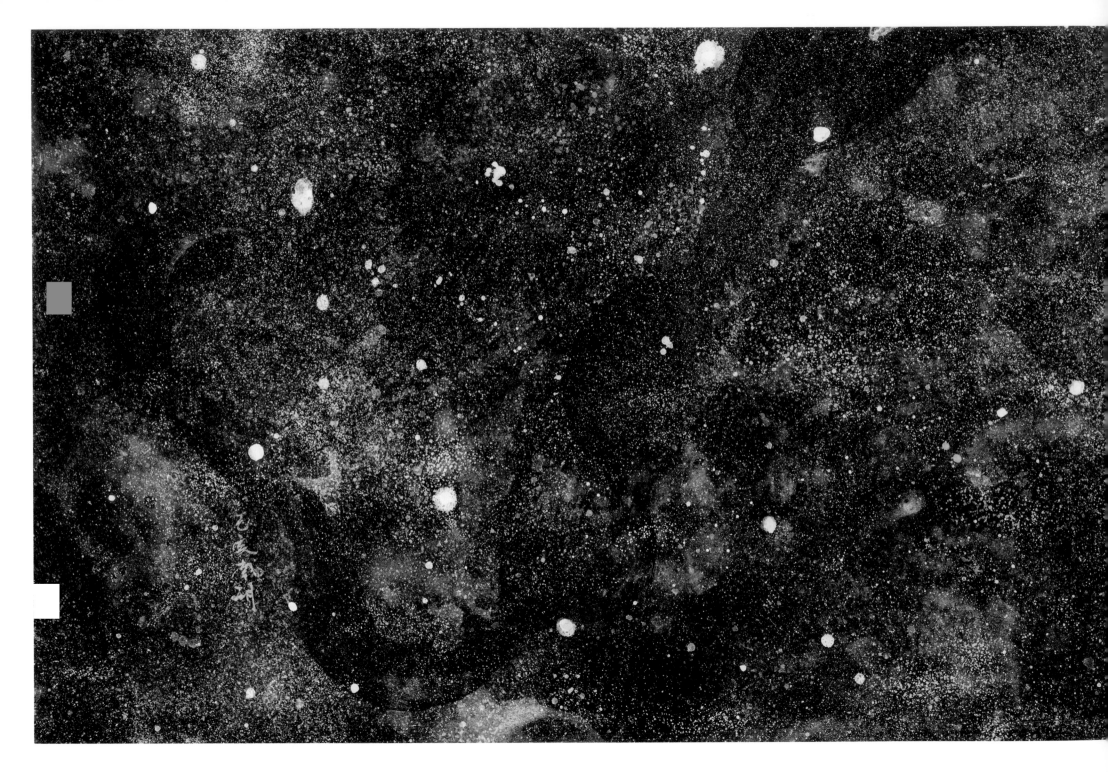

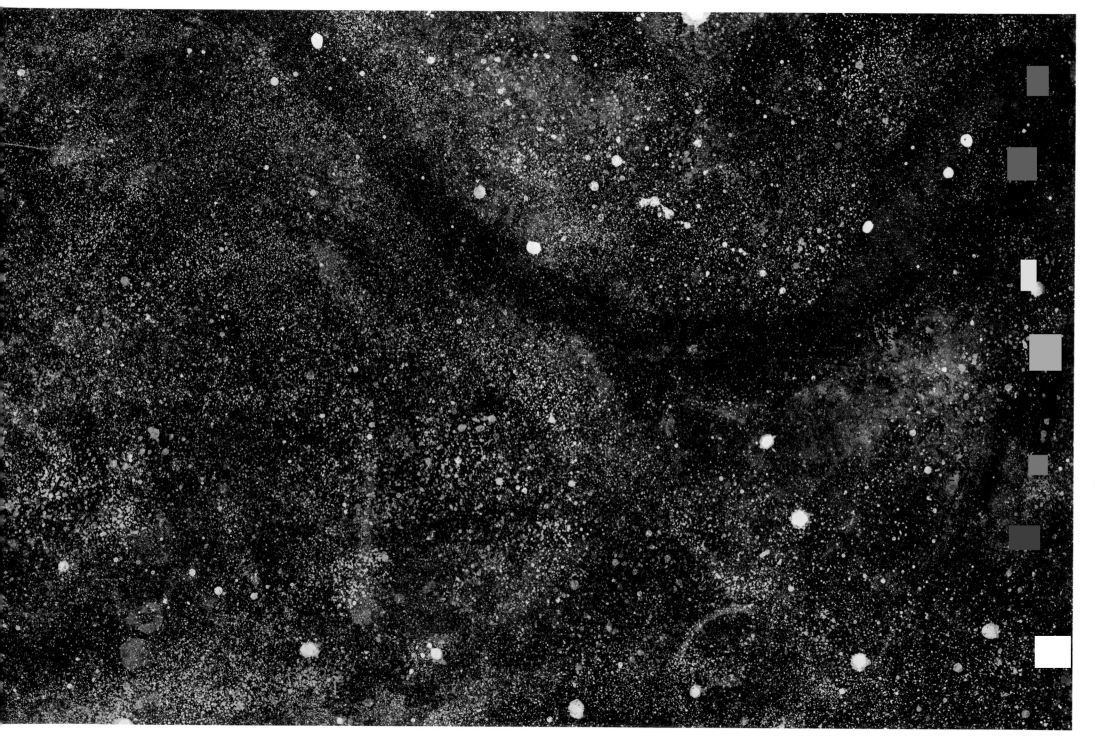

拈恆河般的沙　天河成

沙映成晶　海中星清

深心相會　漢洋燦明

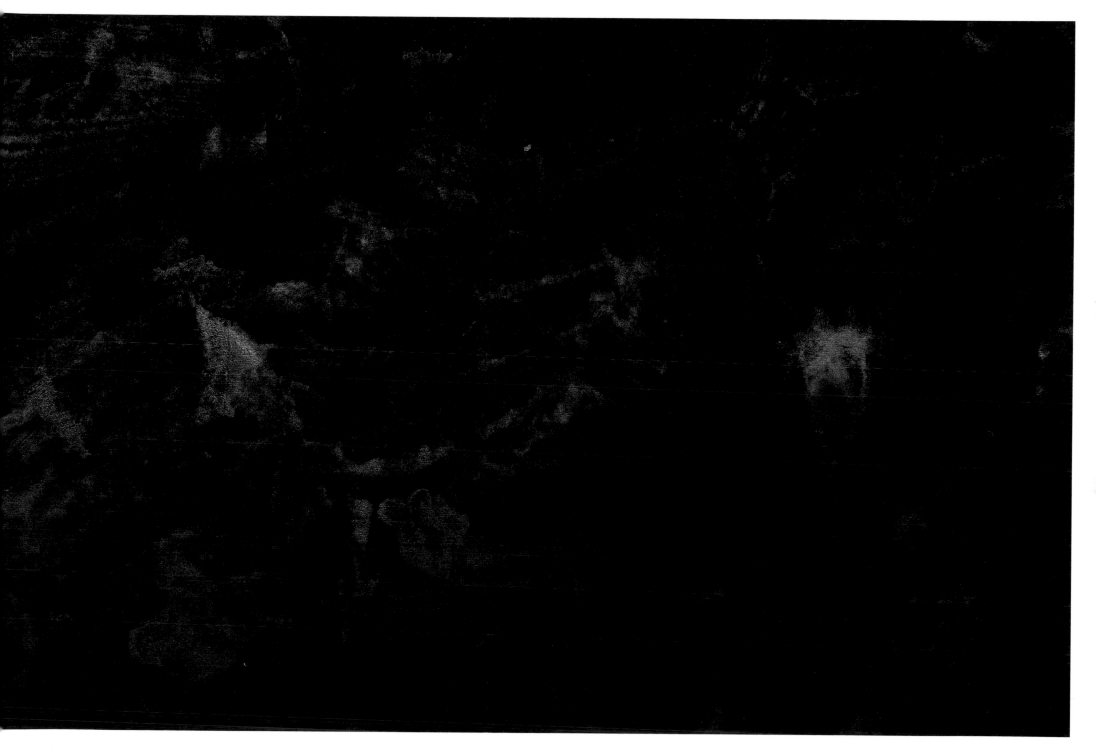

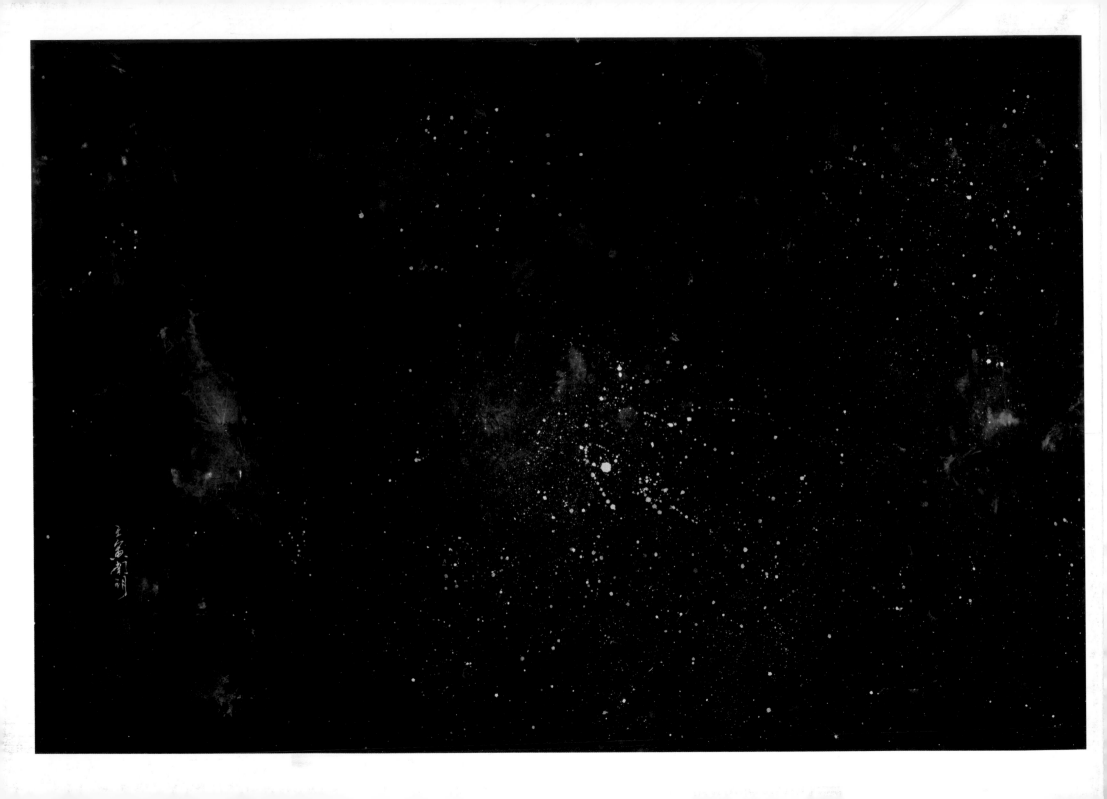

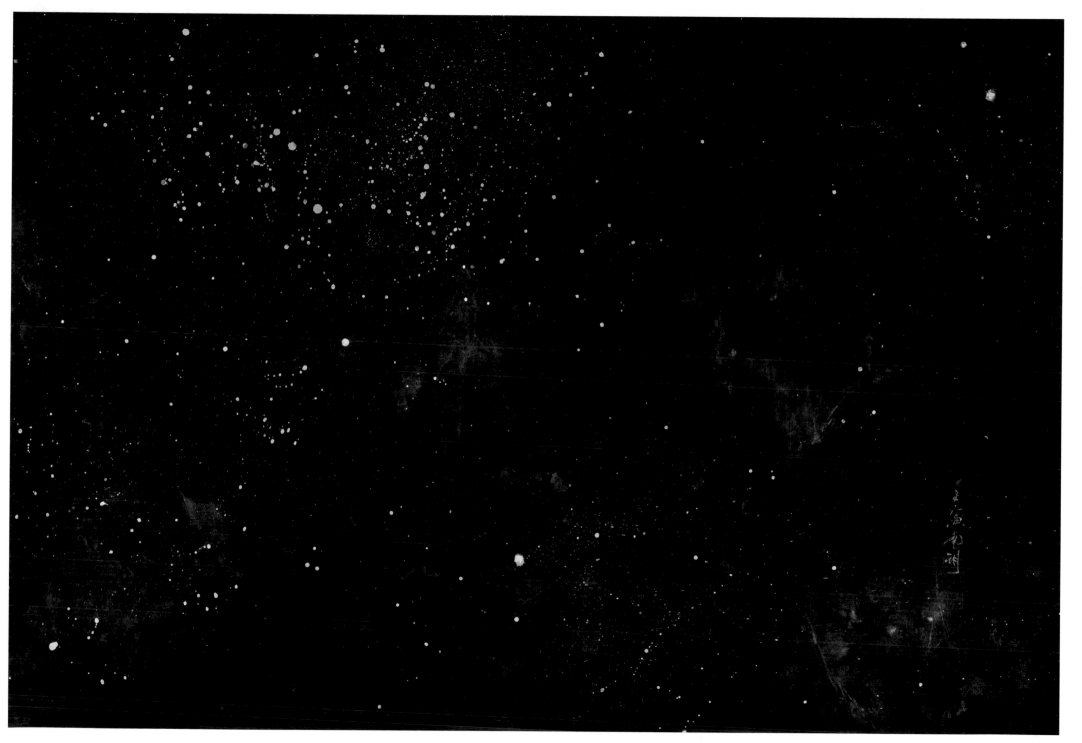

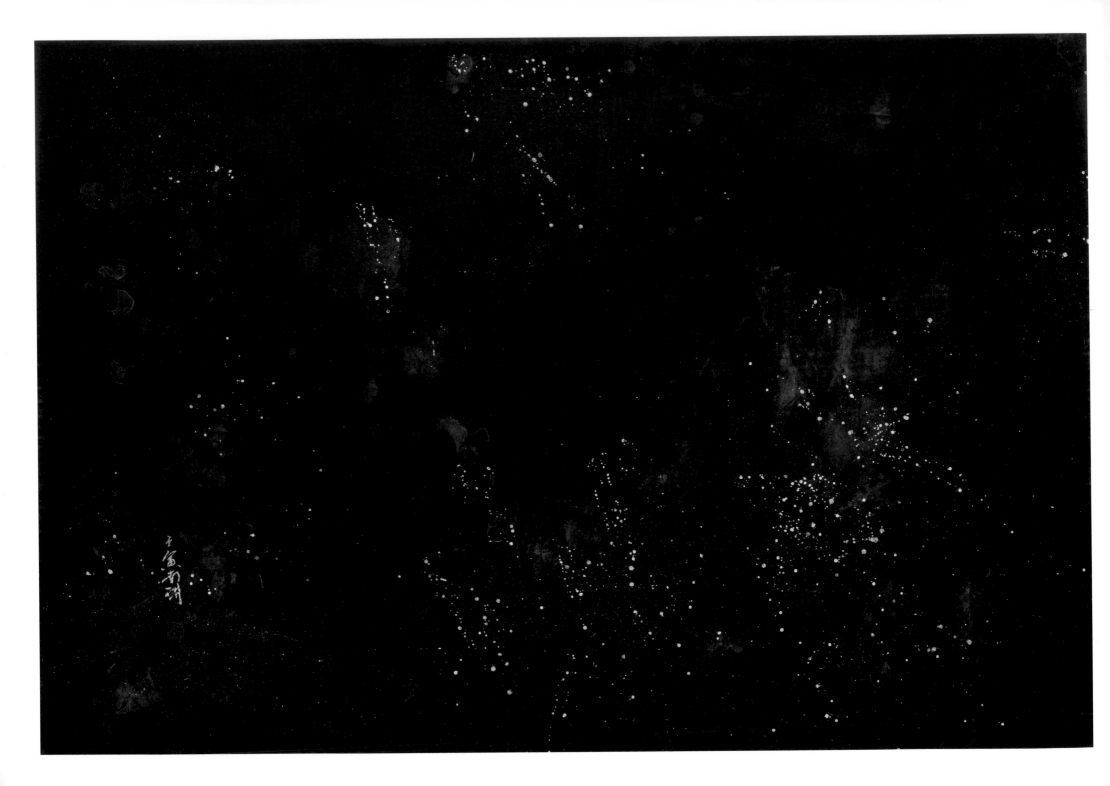

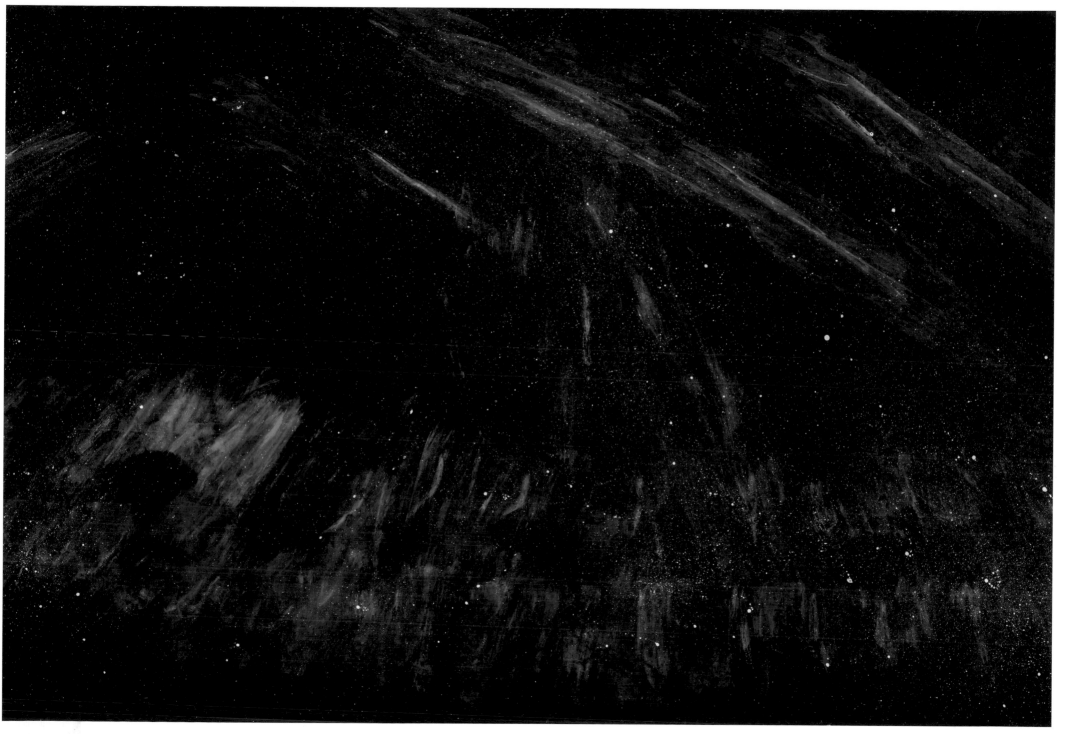

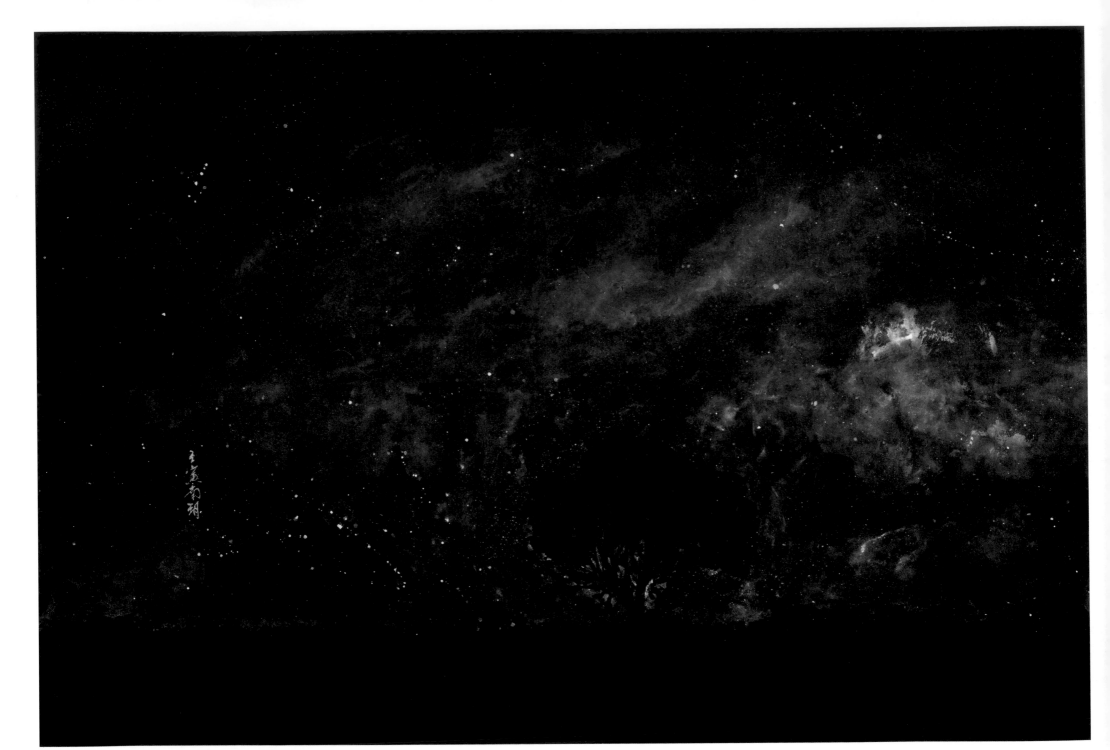

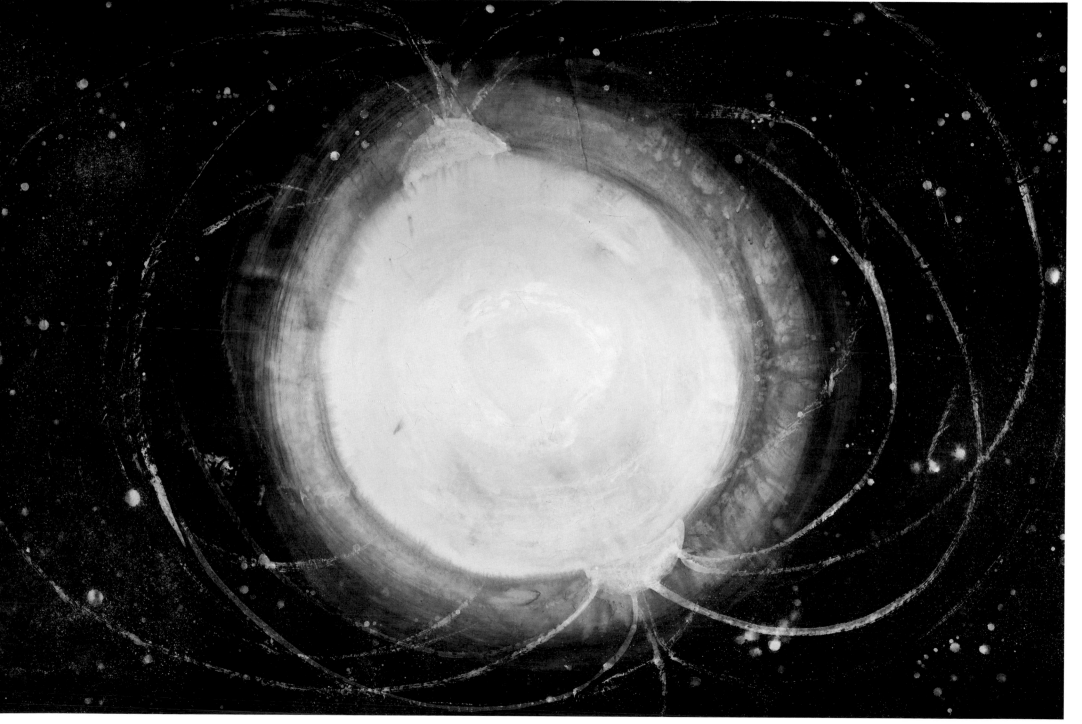

這億萬千條銀河　掛在天際

恰恰正安在我的心底

化出一個一個小小的星海宇宙

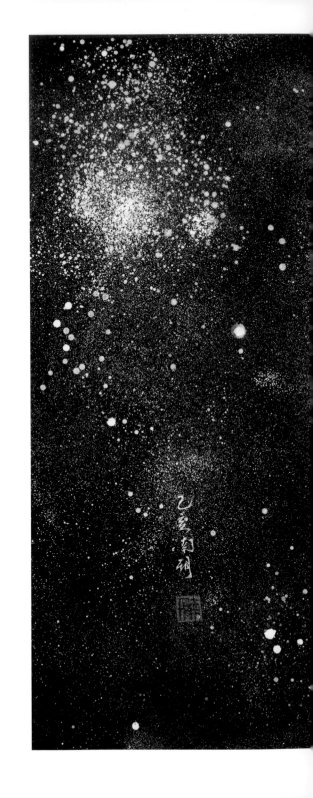

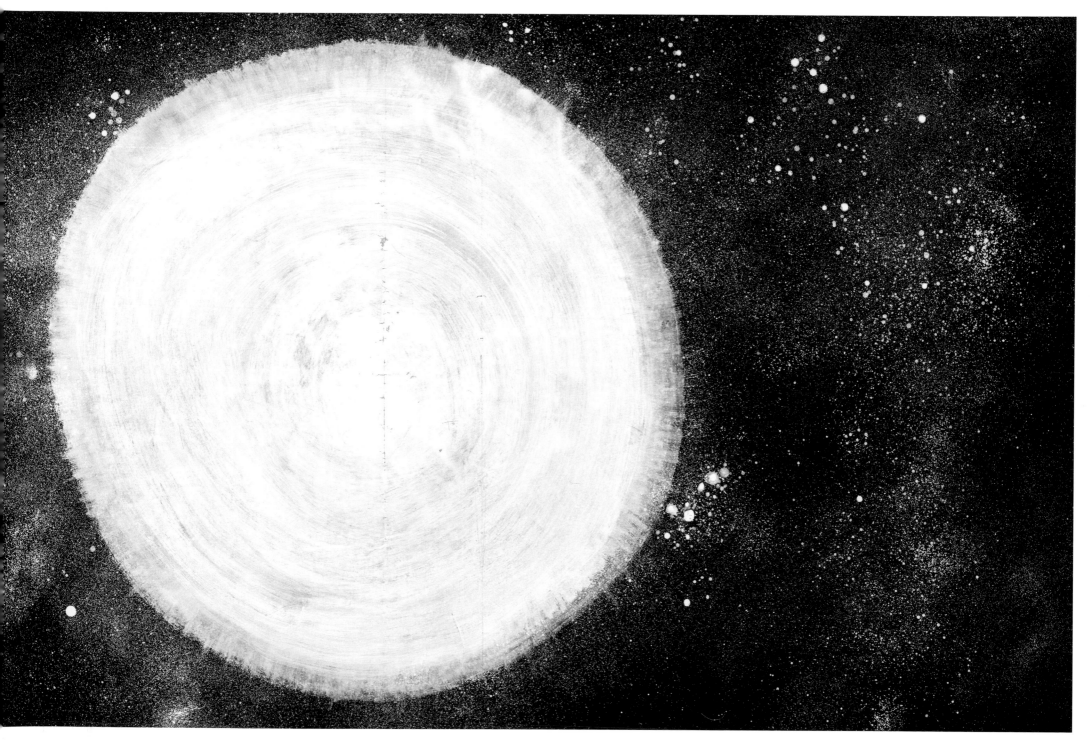

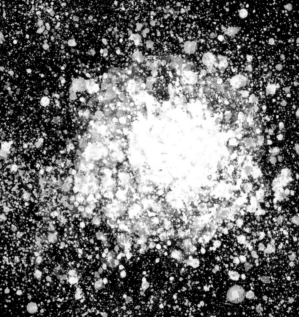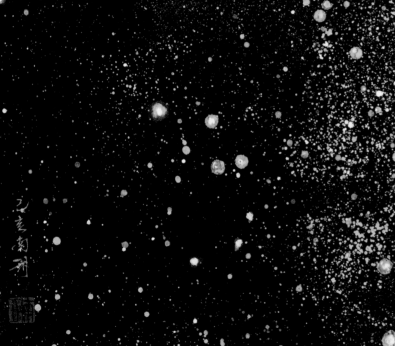

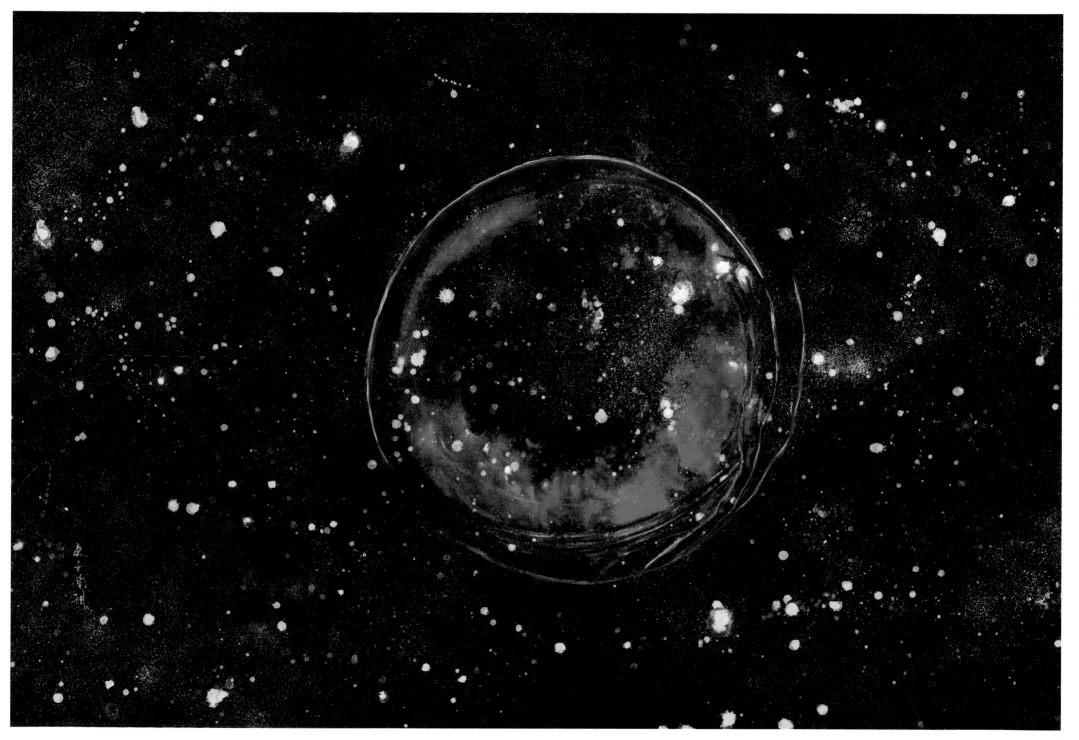

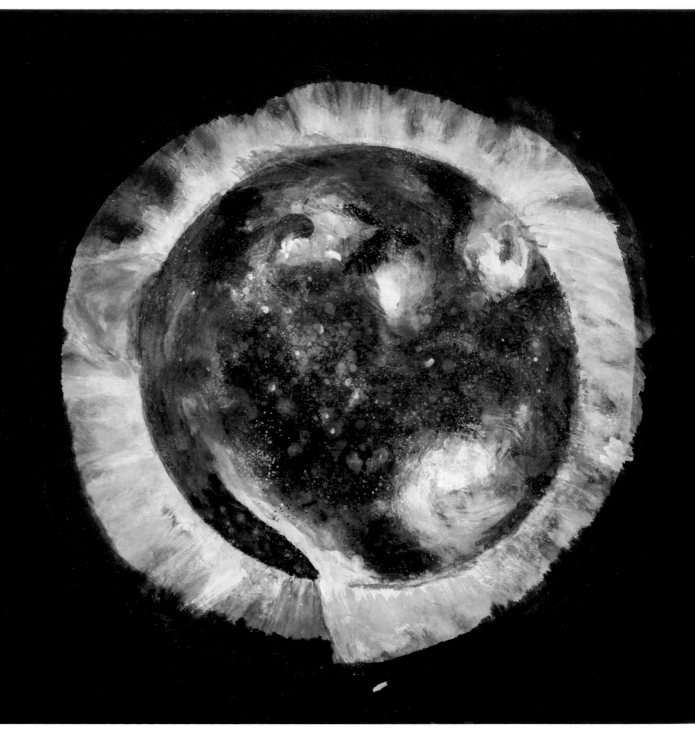

星弦落英演音

天潤流晶銜玉鳴

法界清唱心聲

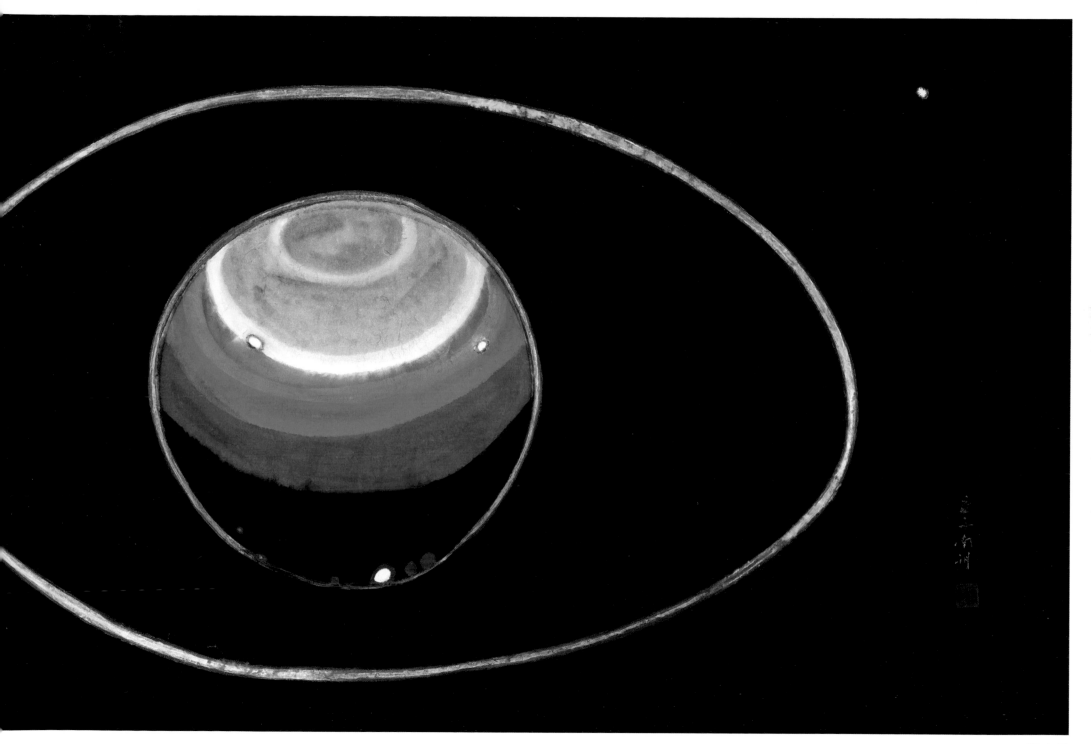

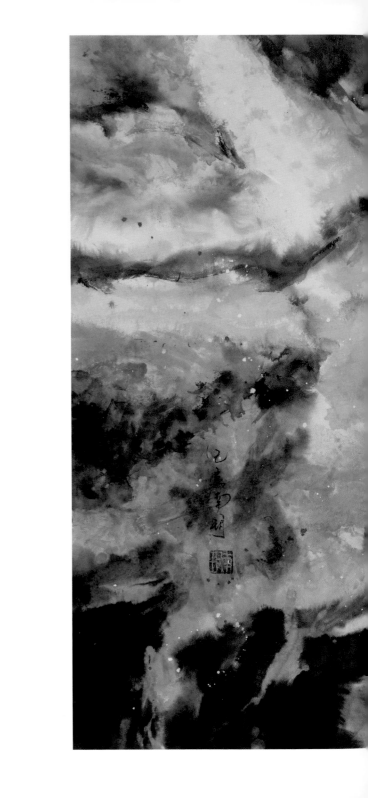

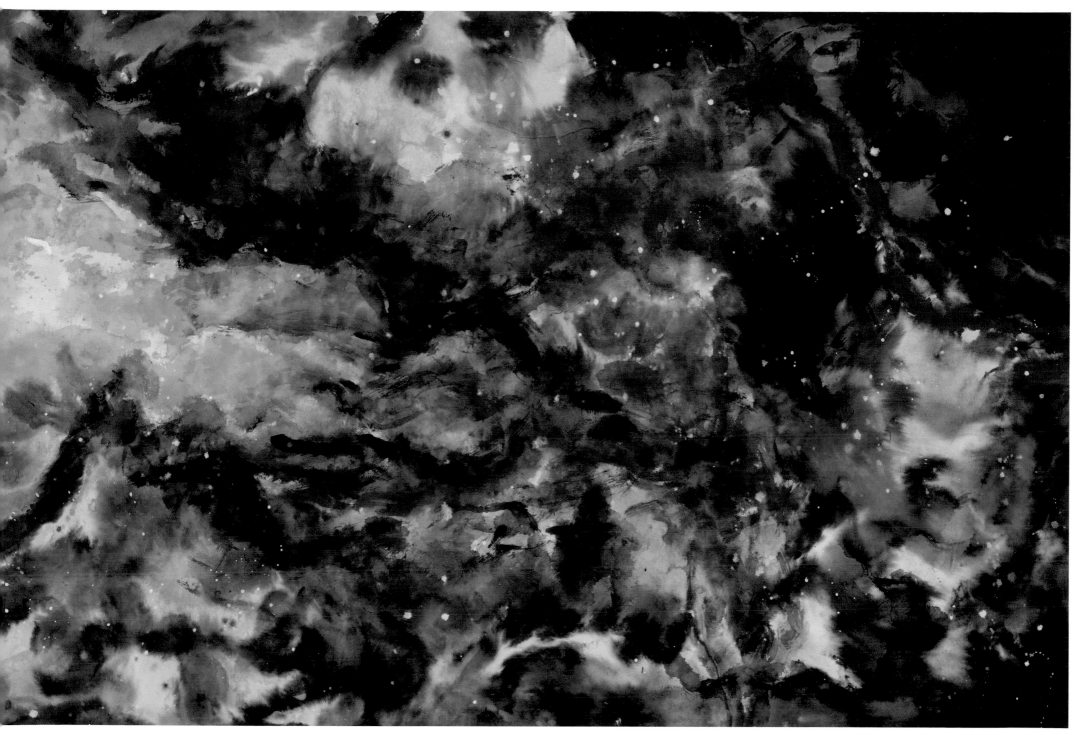

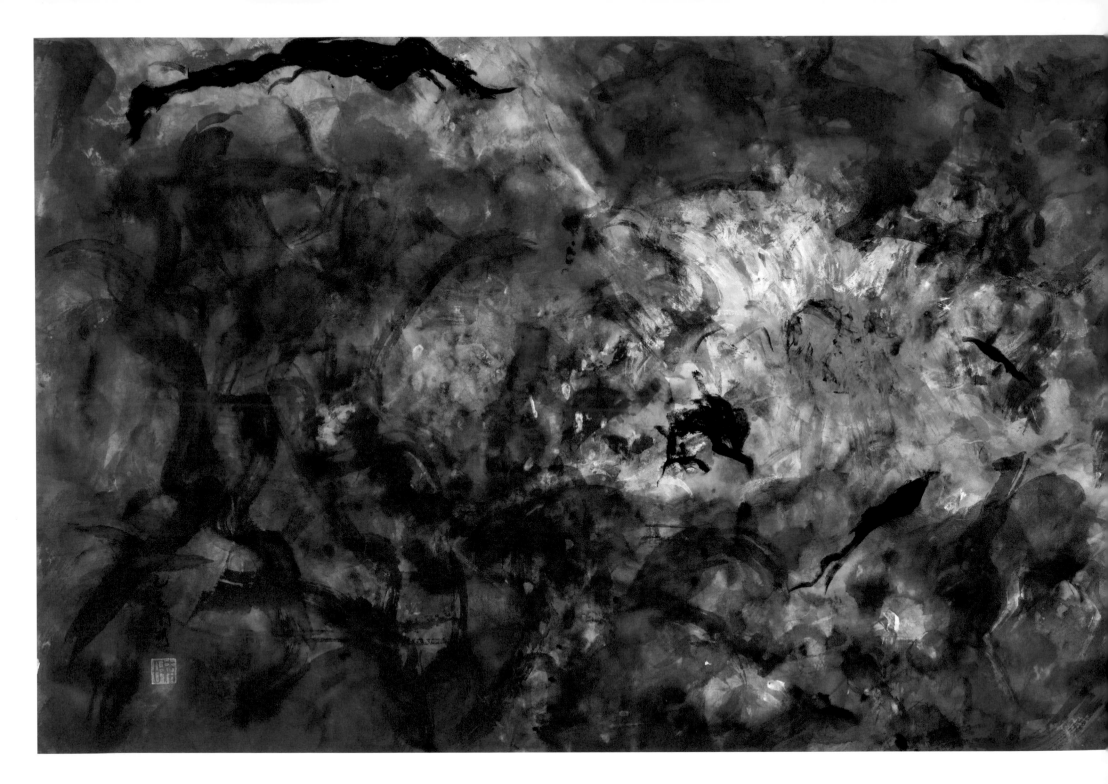

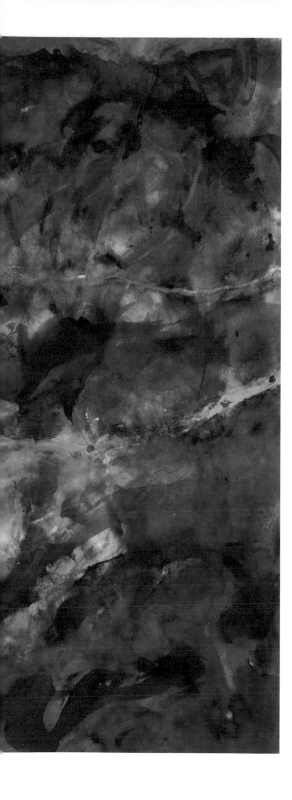

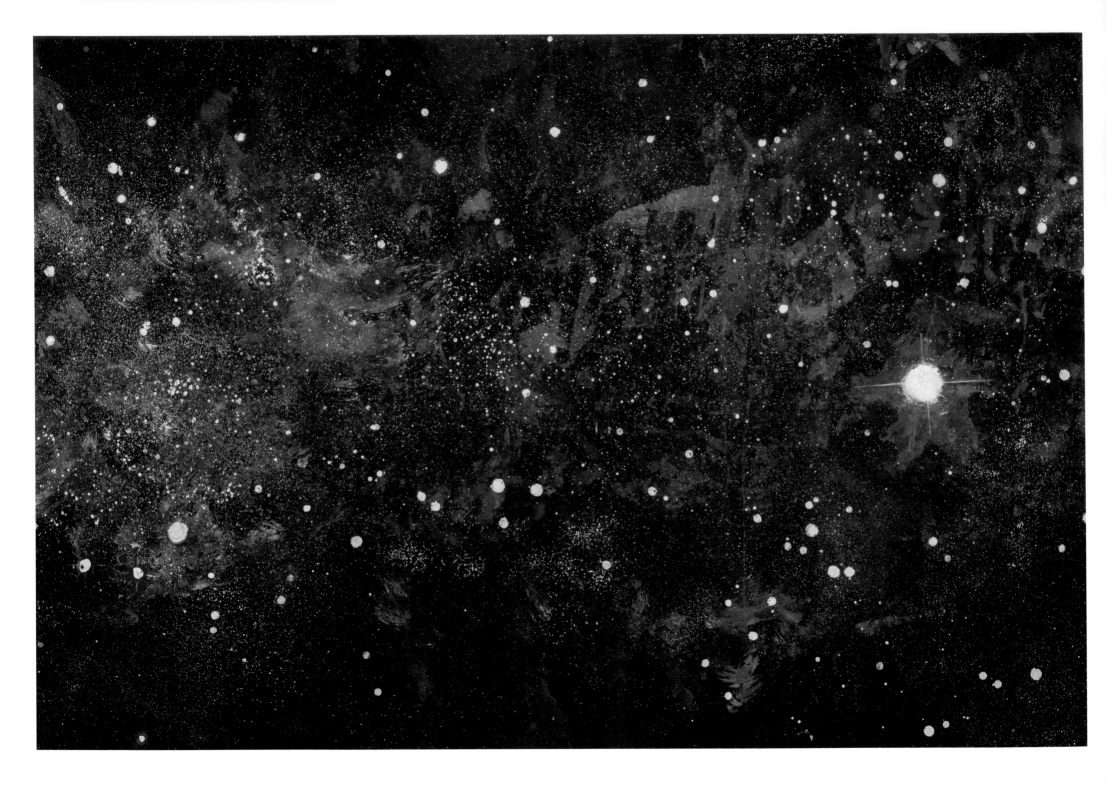

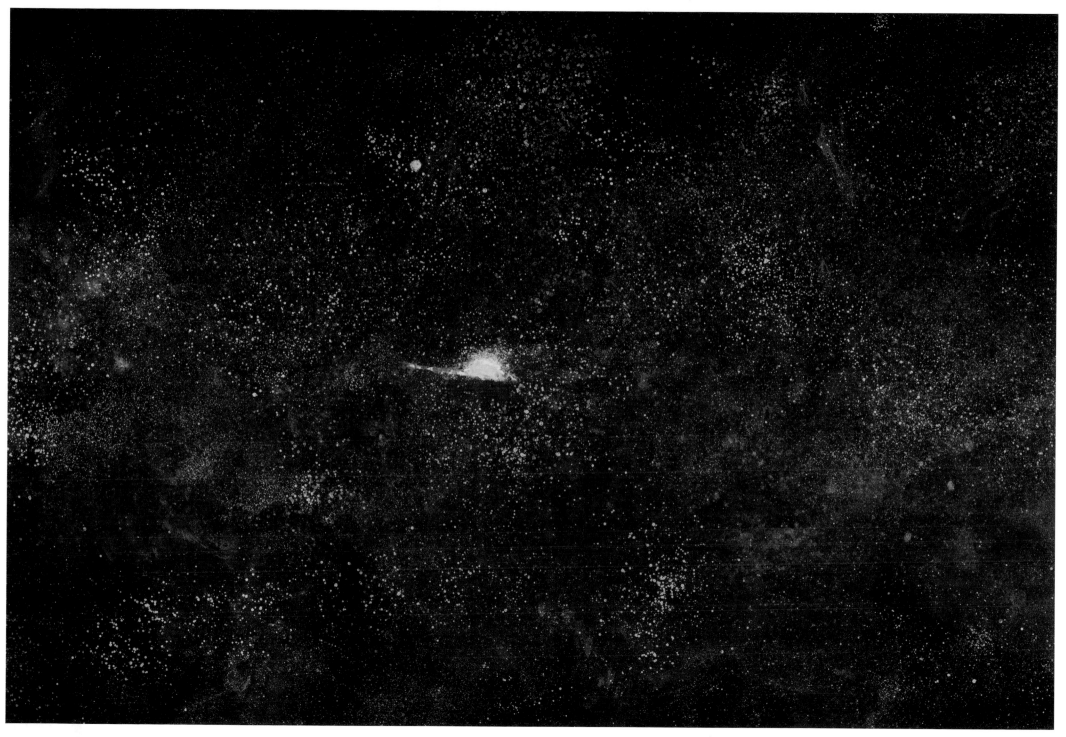

不在東　不在西　不在南　不在北

不在上　不在下　不在中間

不在此處亦不在彼處

在空更不在空

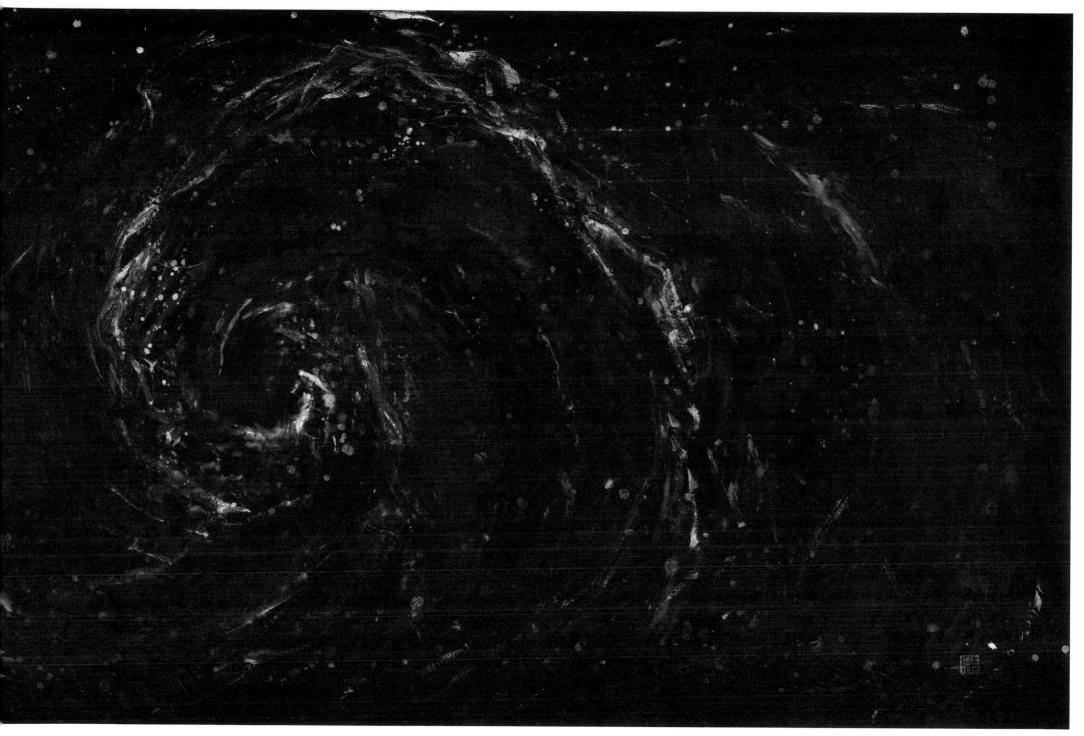

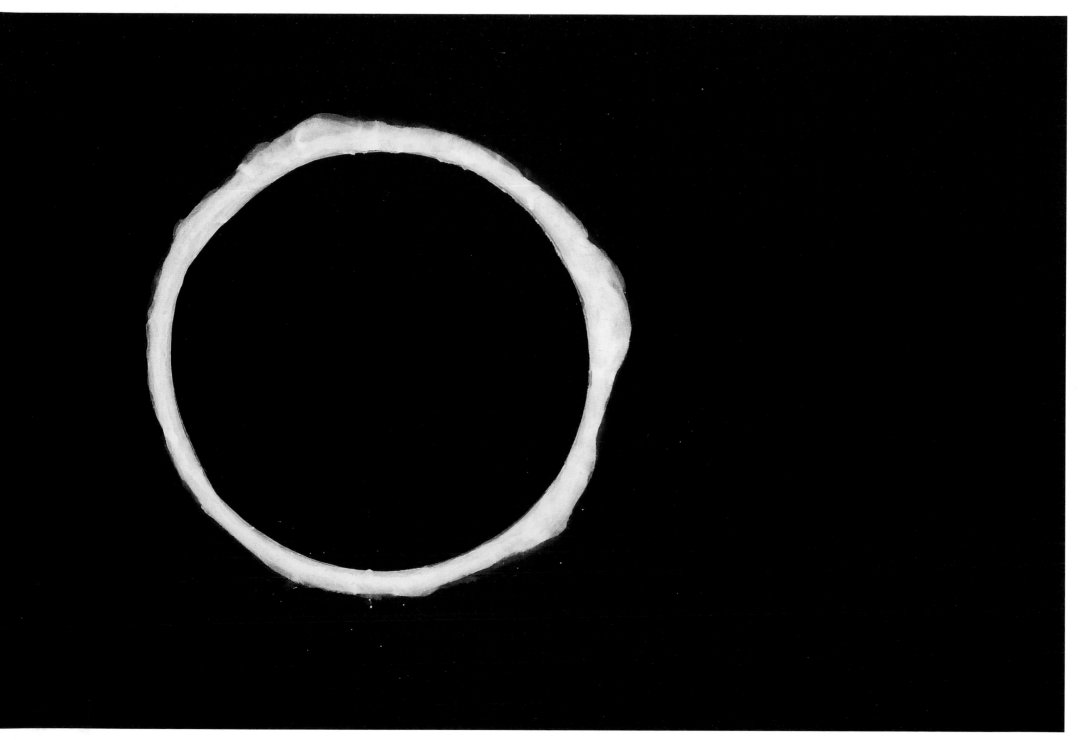

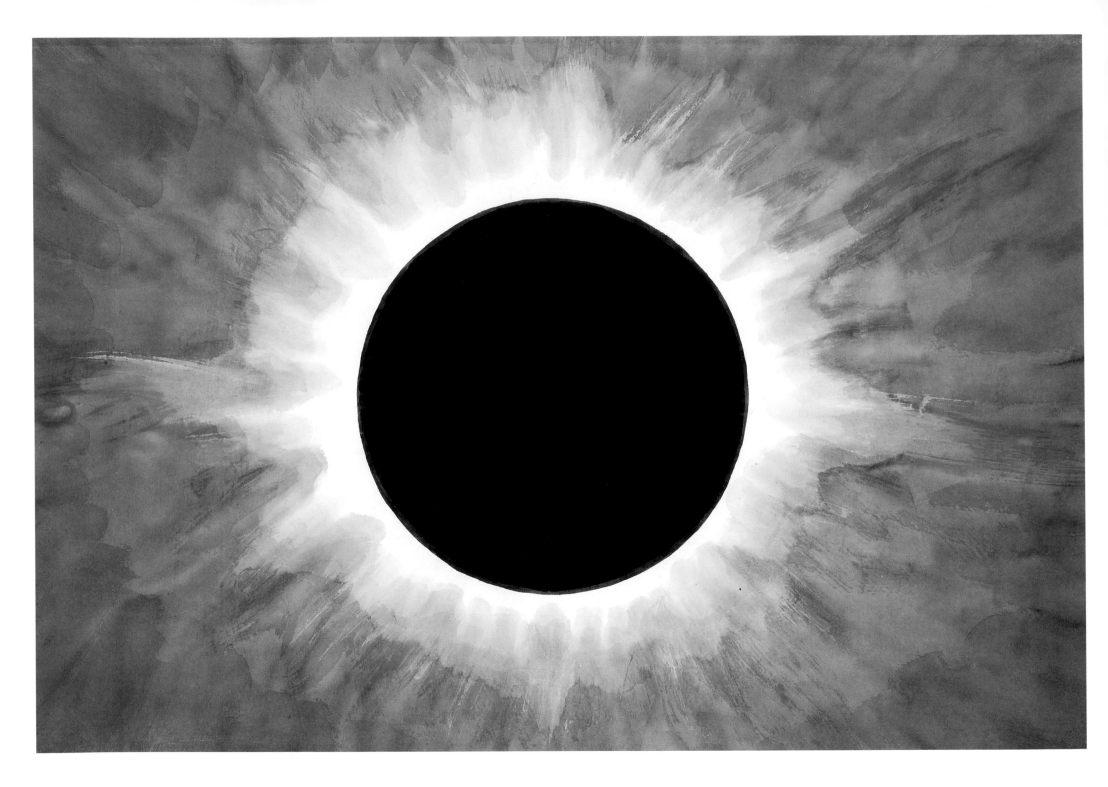

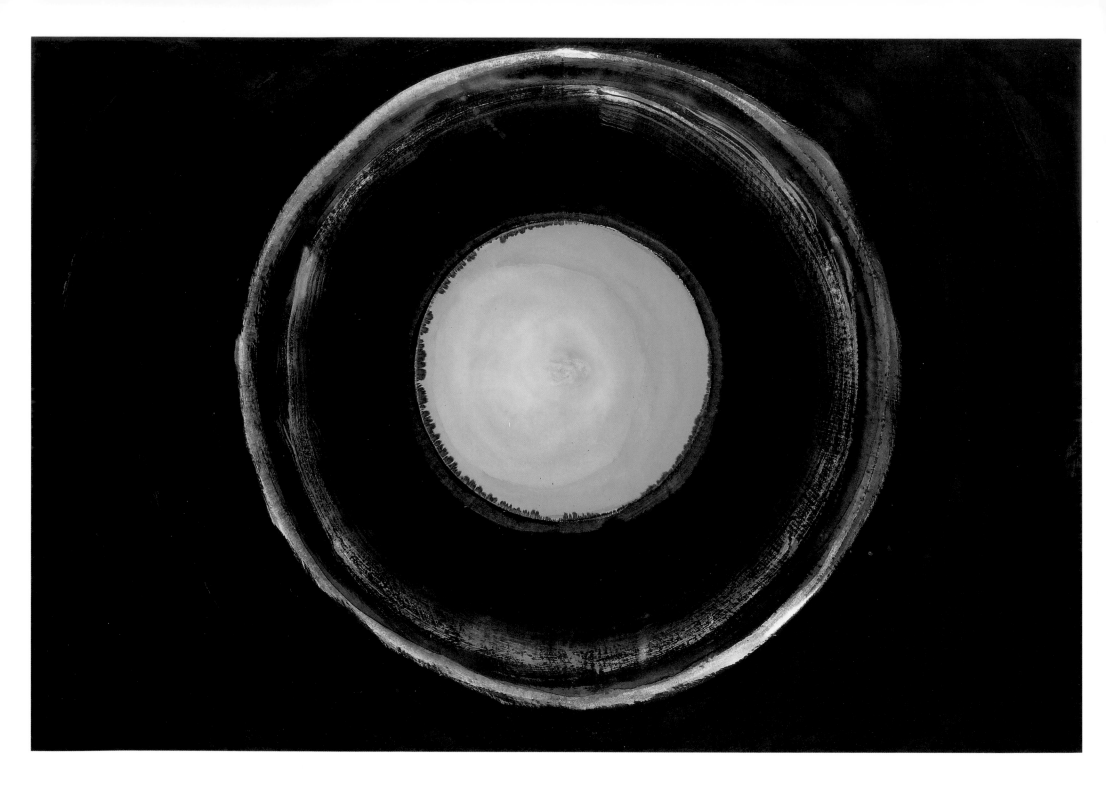

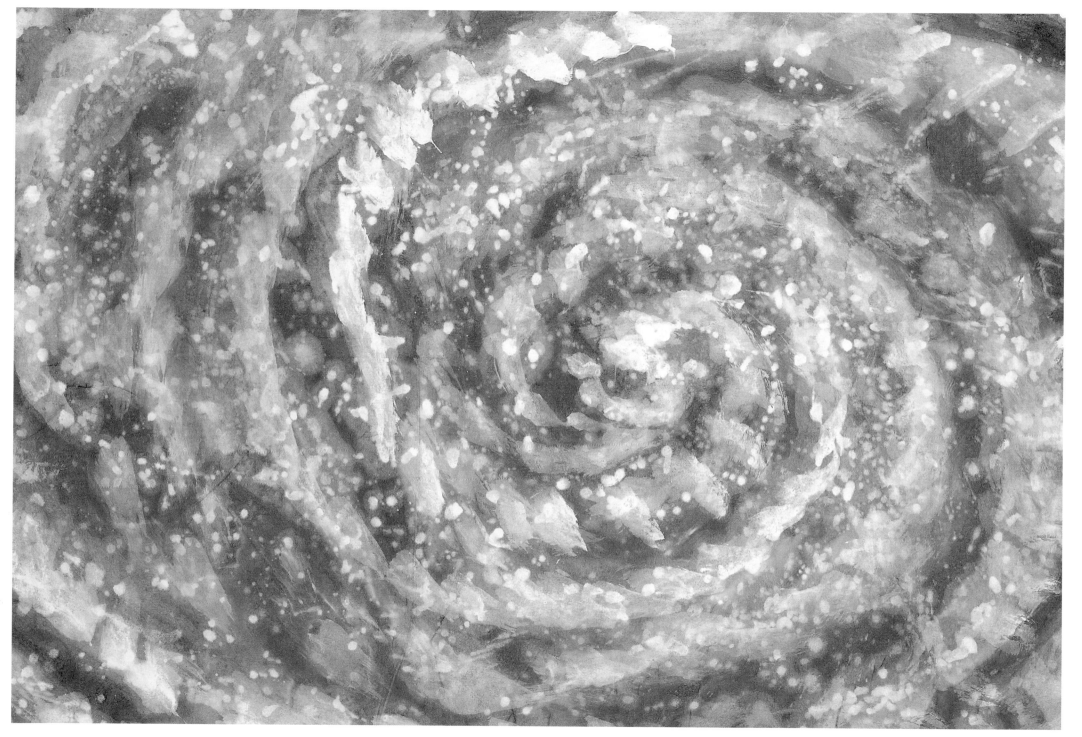

生住異滅　一場劇

成住壞空　一場夢

生老病死

只是一場不生不滅的遊戲

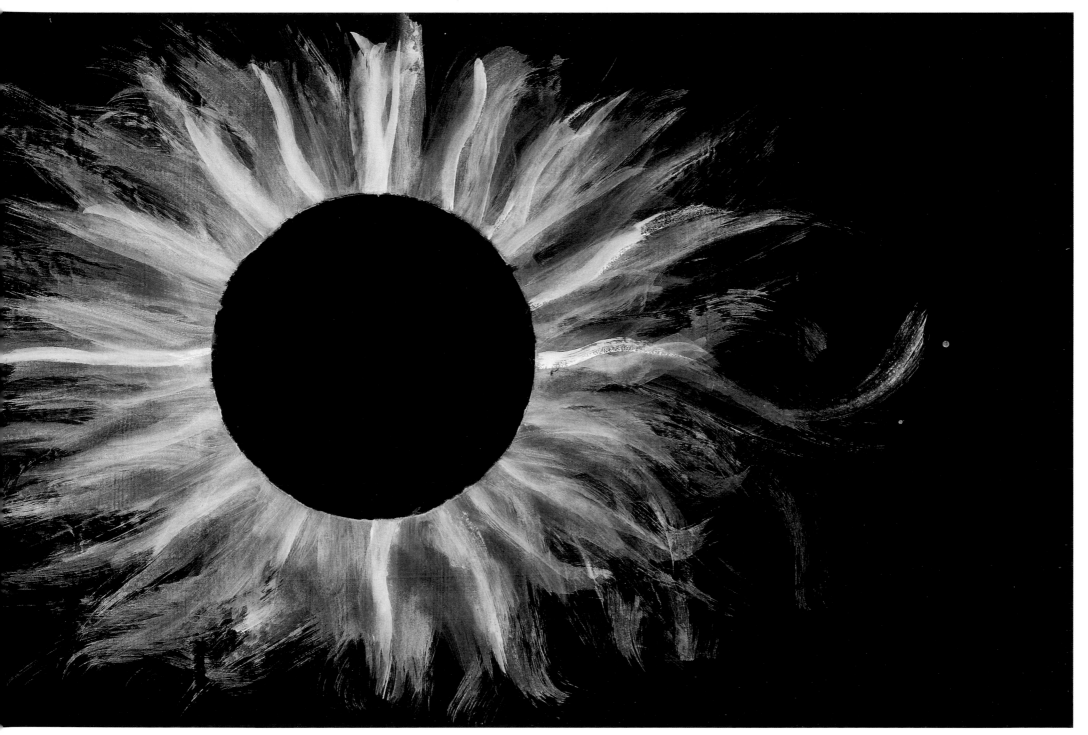

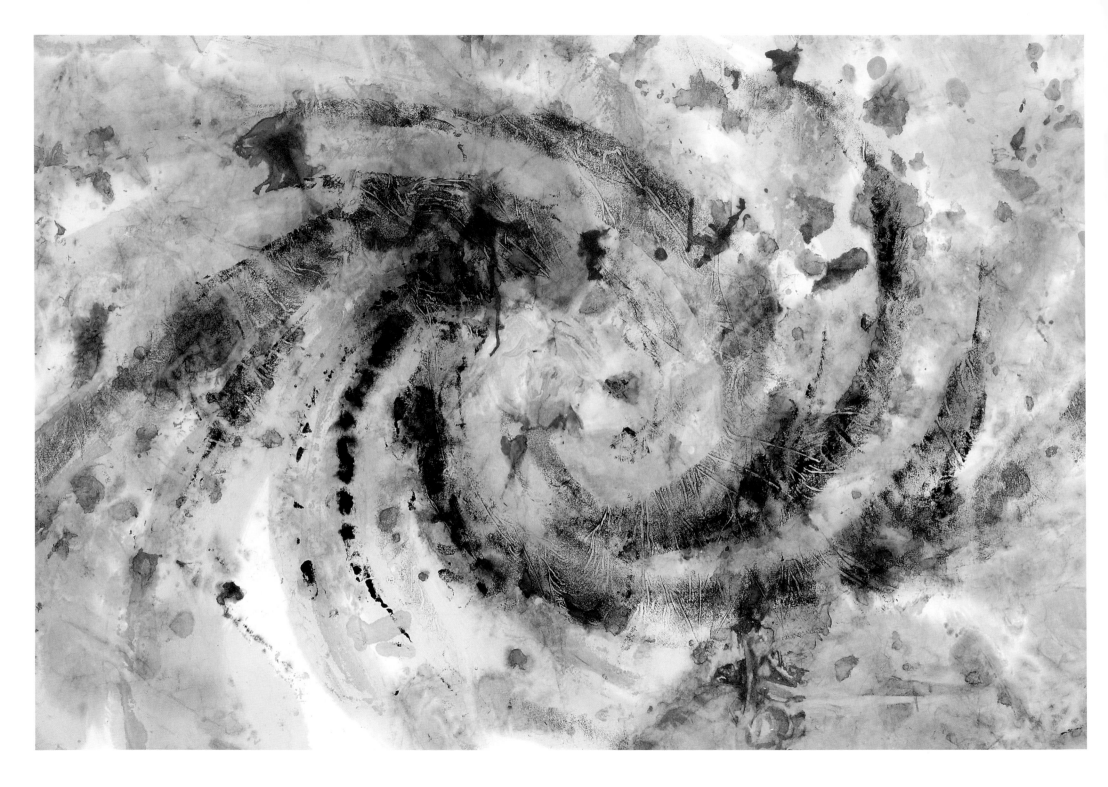

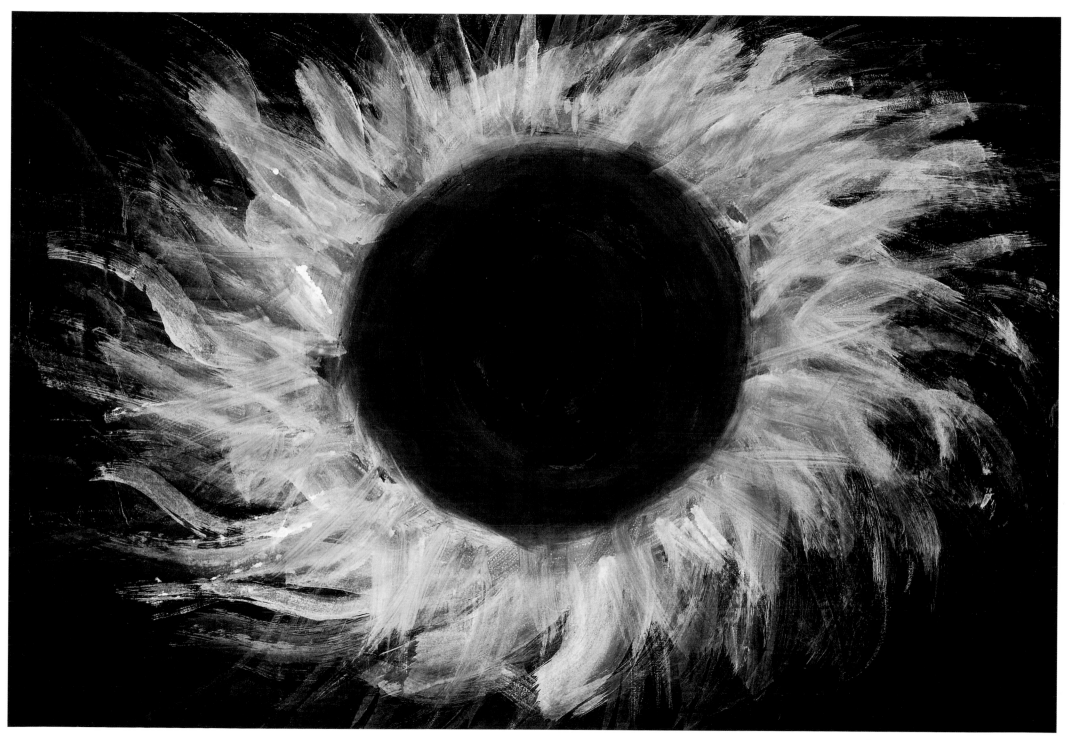

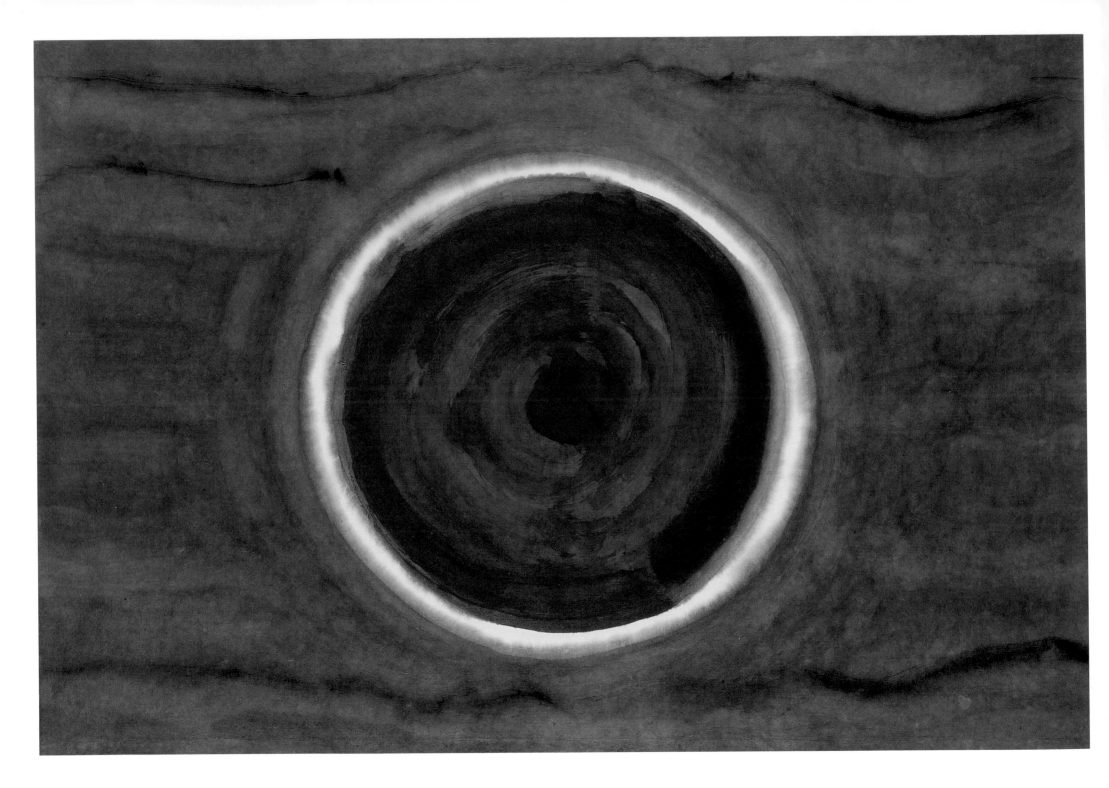

在重重的宇宙大海中　如來如去

輕彈萬月　盡鳴宇宙合聲

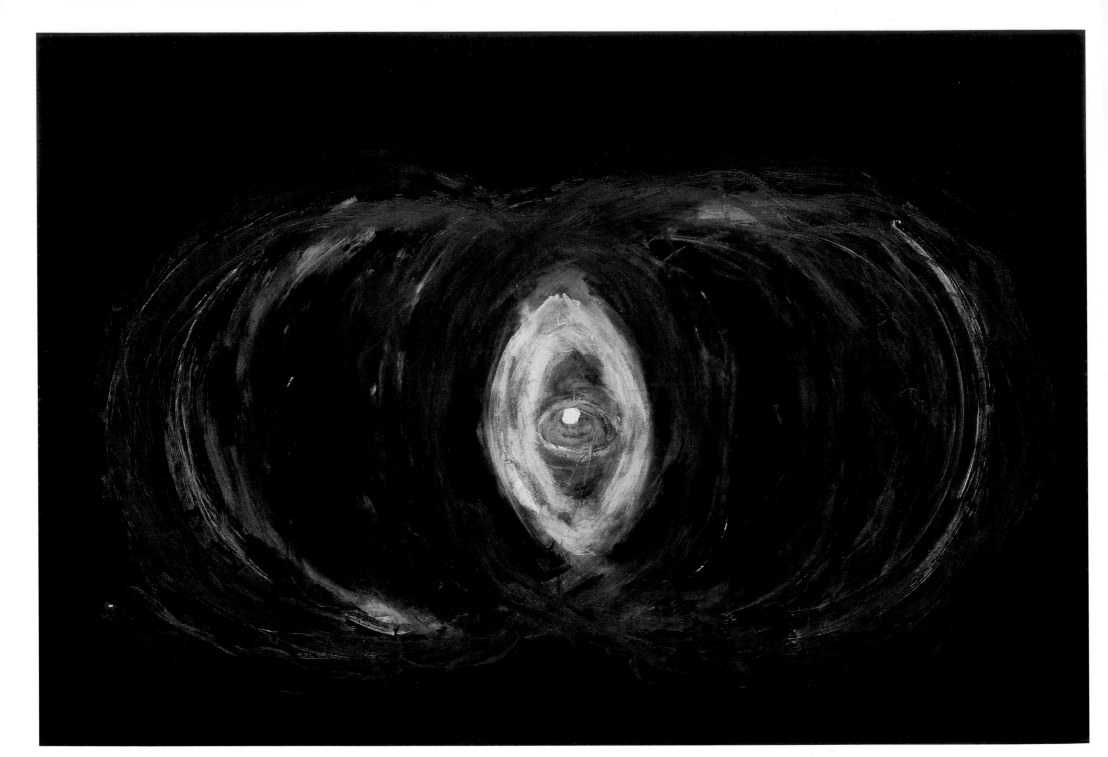

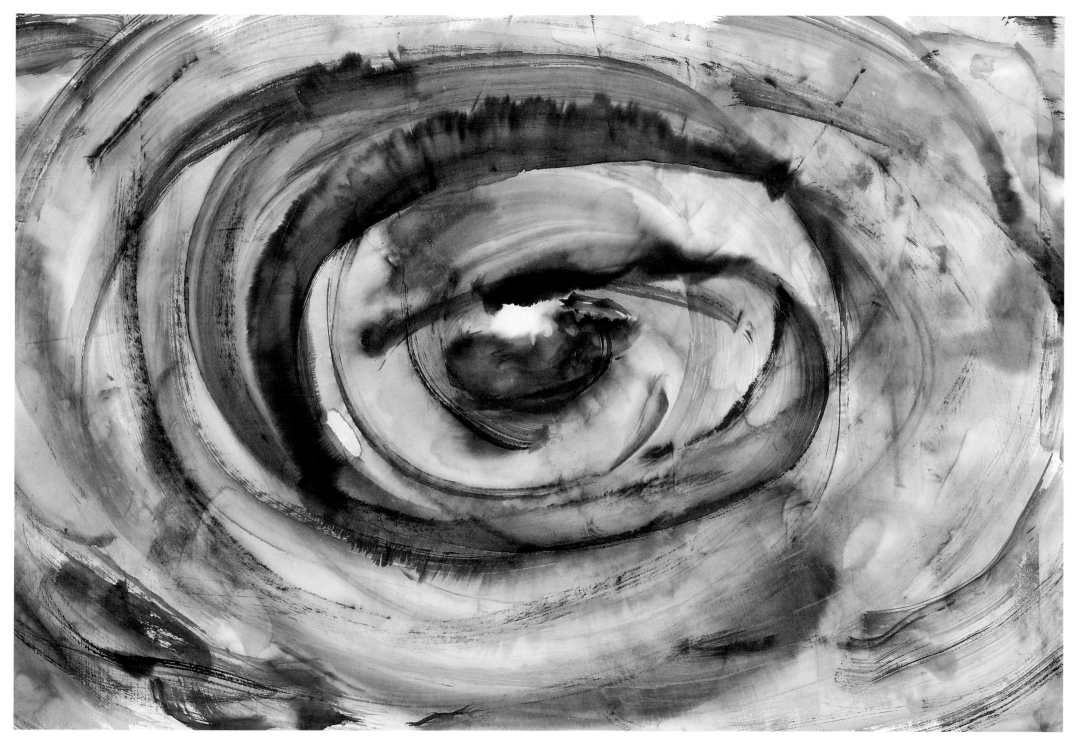

銀浪湧天渠　光明演津波

身在高明　不敢翻身怕北辰破

語輕如風微　恐驚法界心

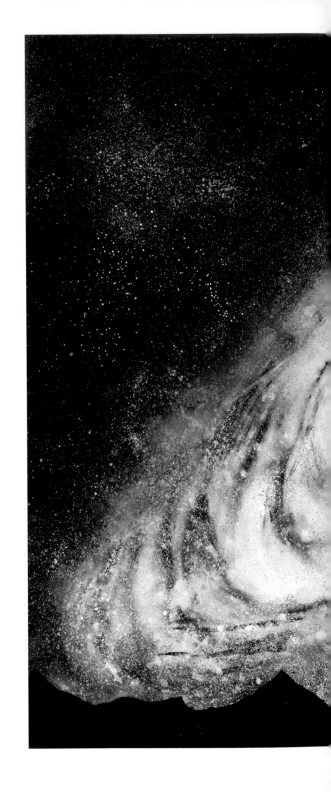

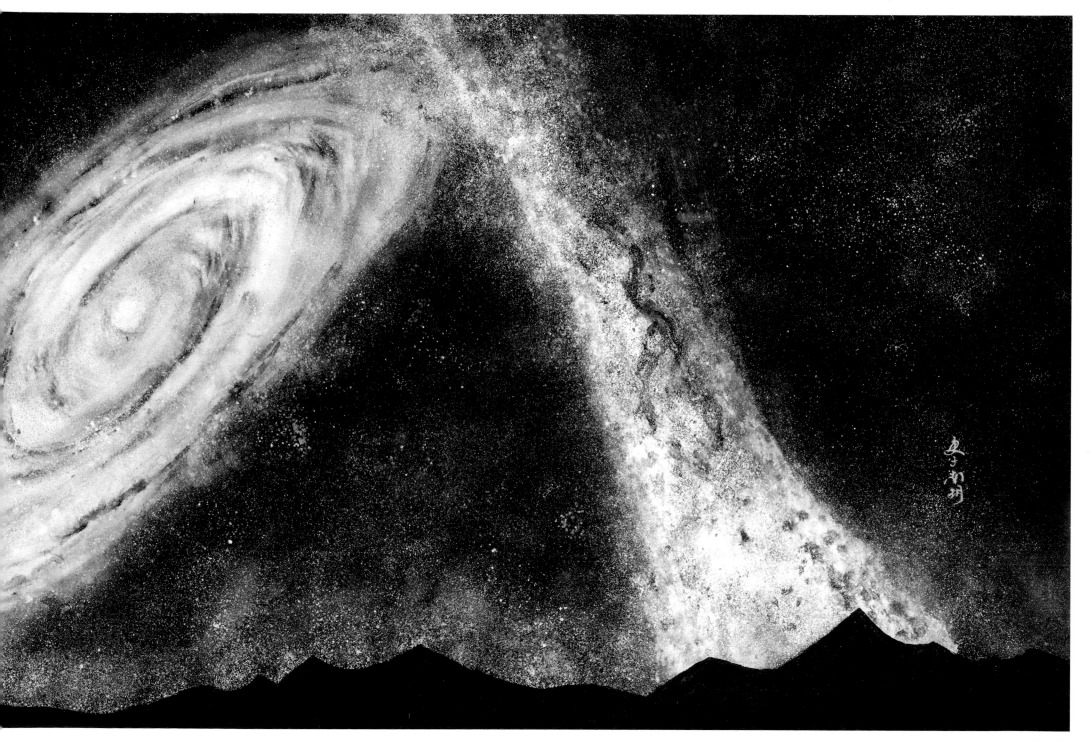

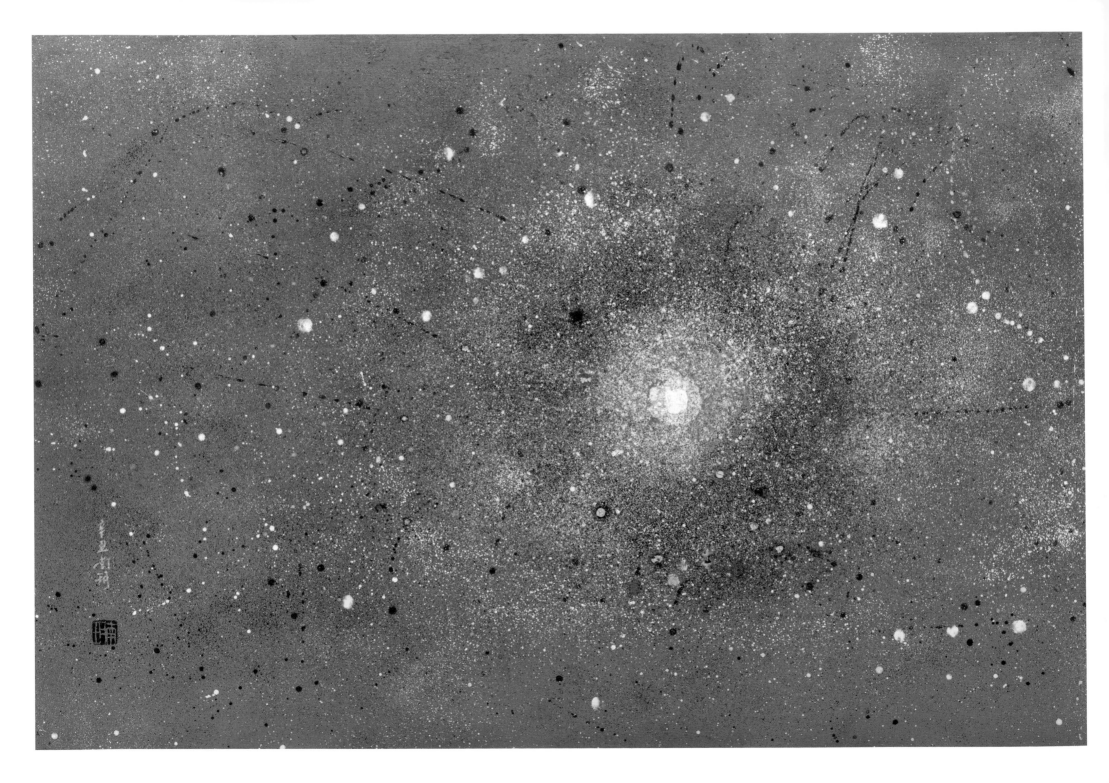

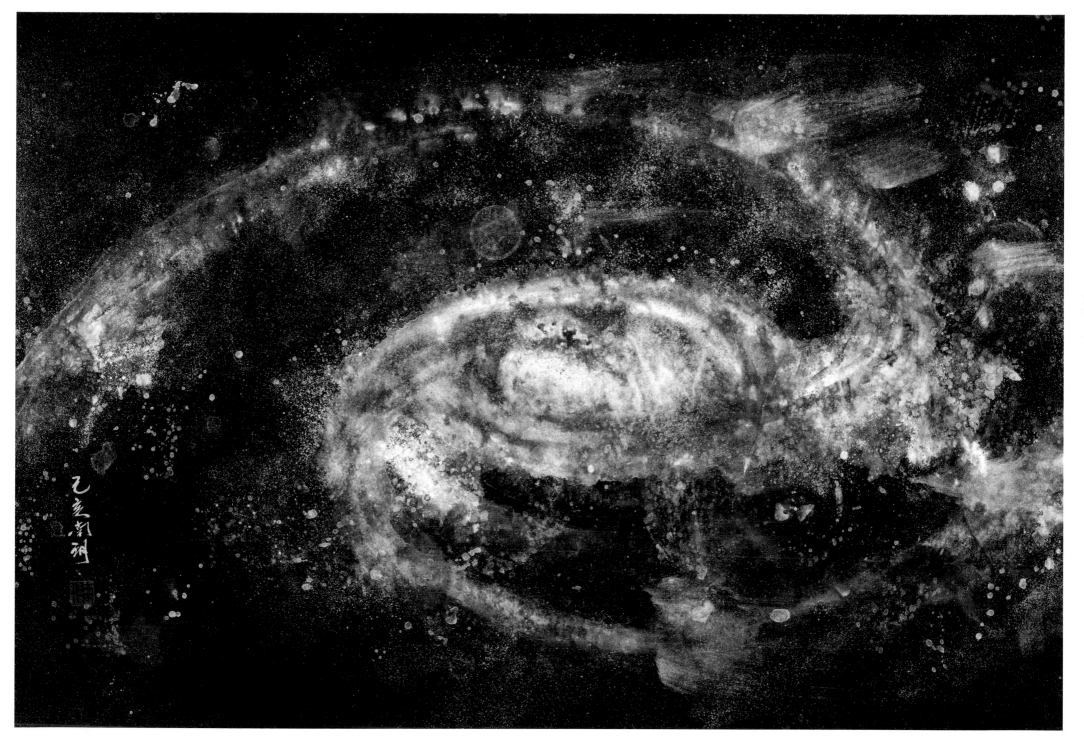

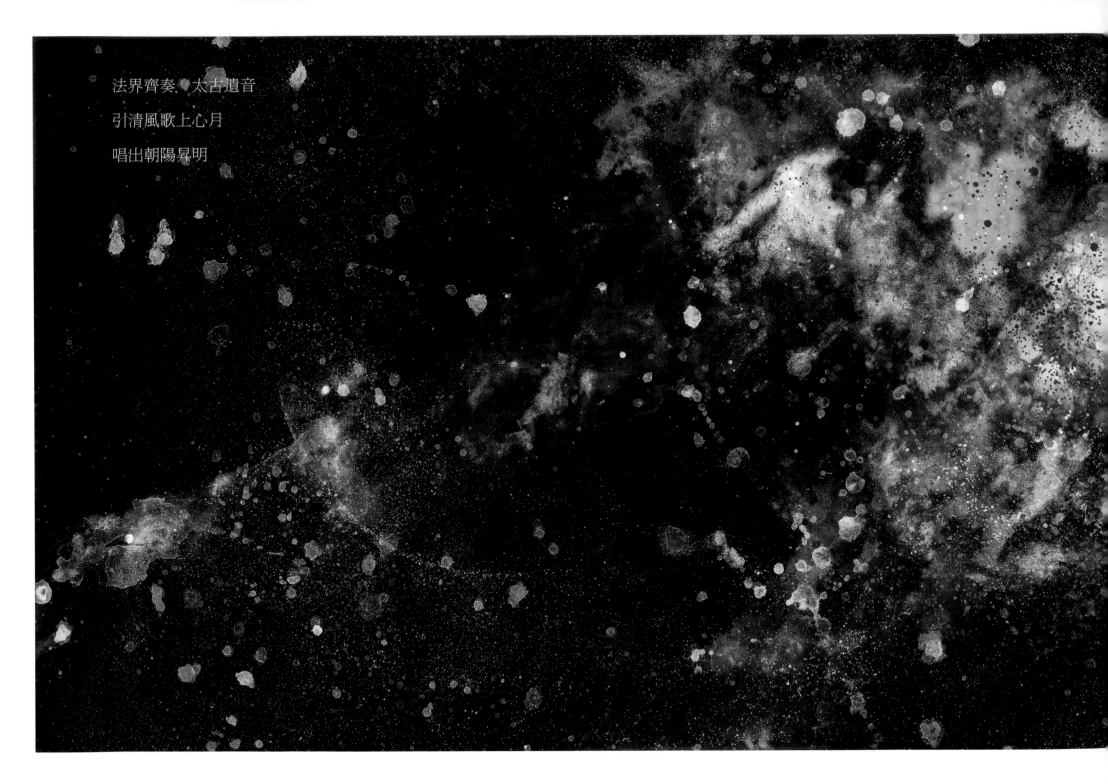

法界齊奏 太古遺音

引清風歌上心月

唱出朝陽昇明

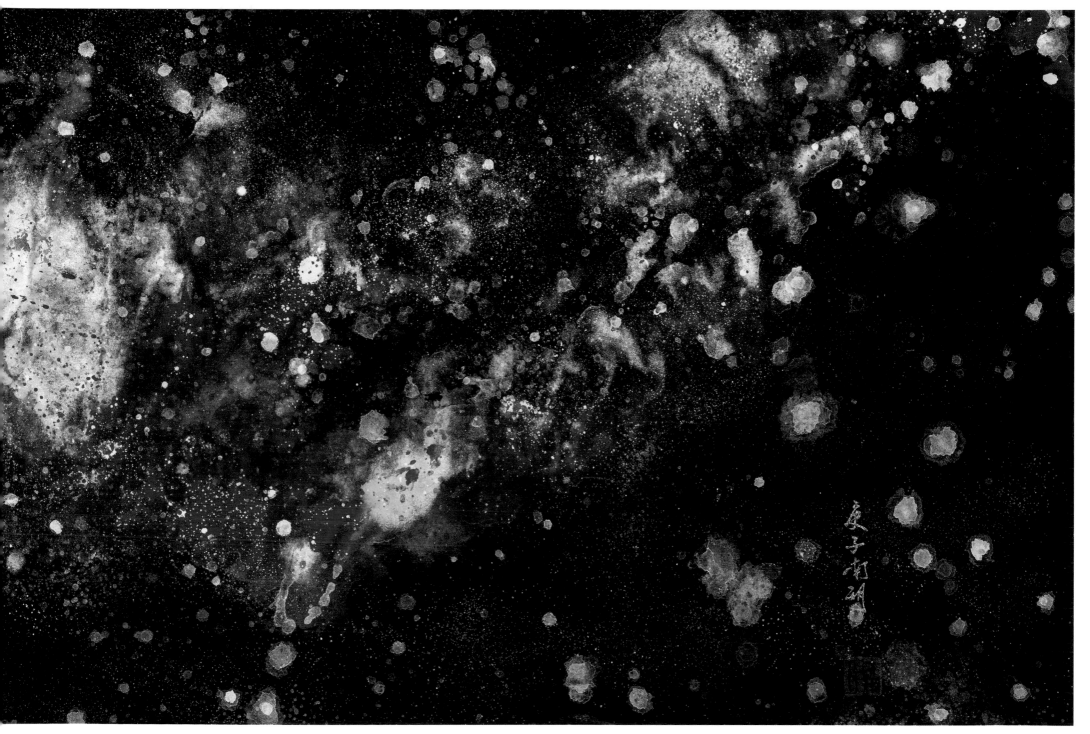

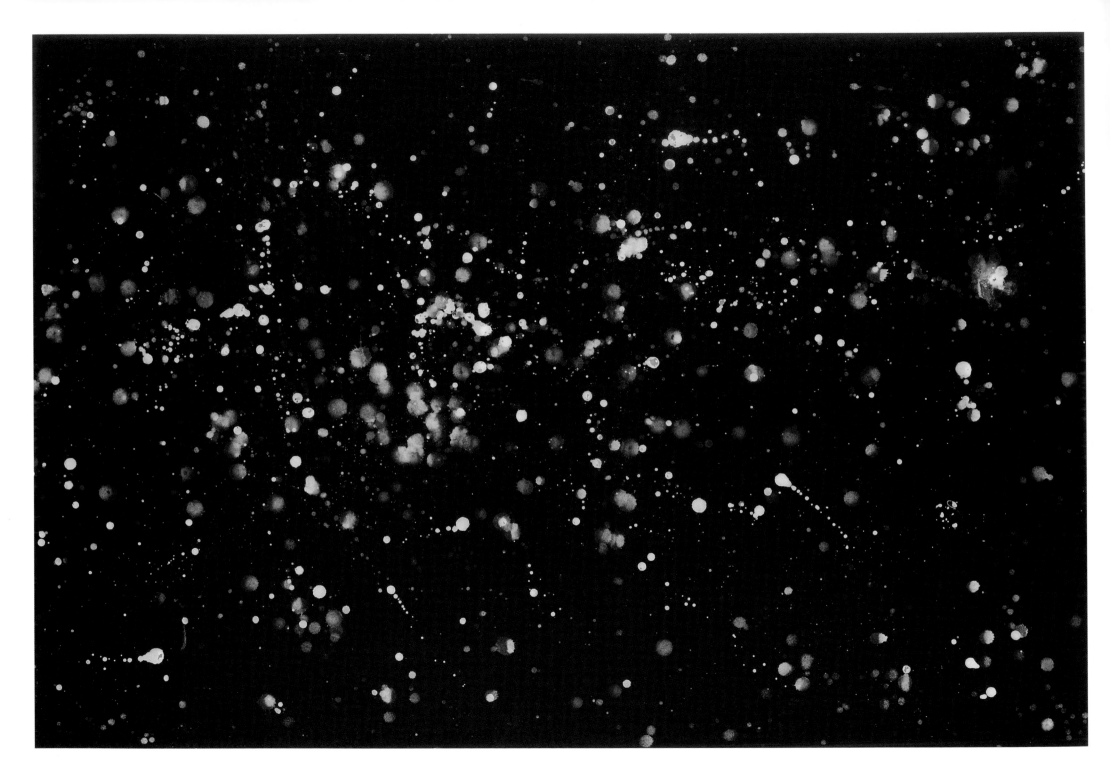

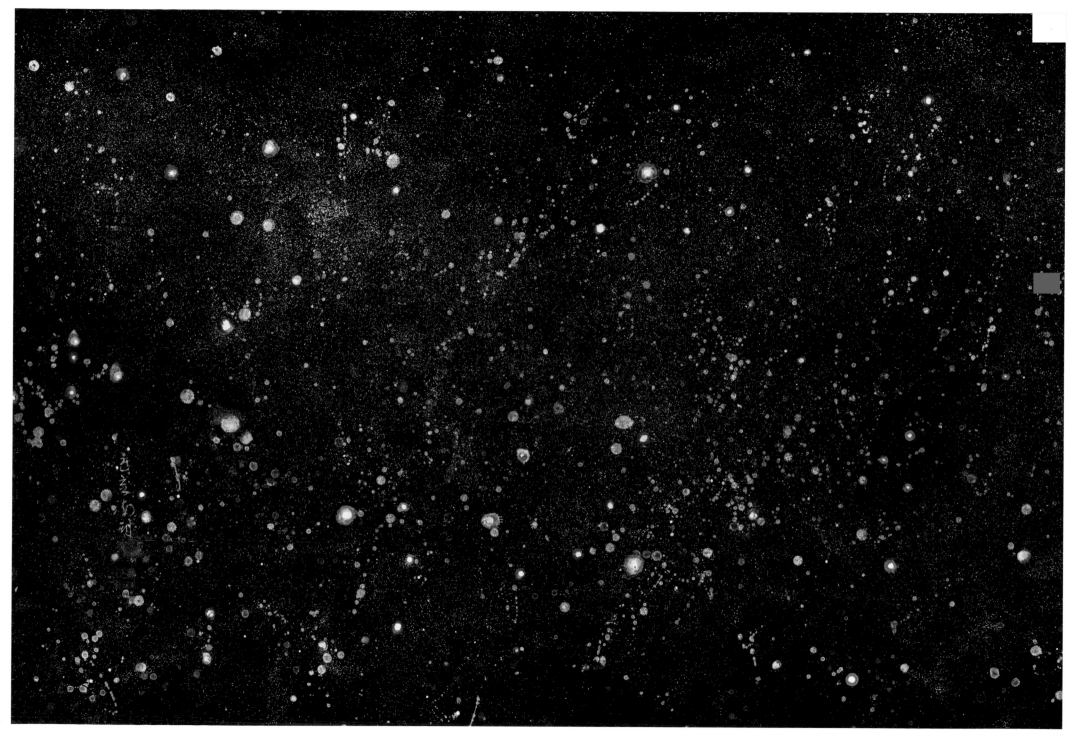

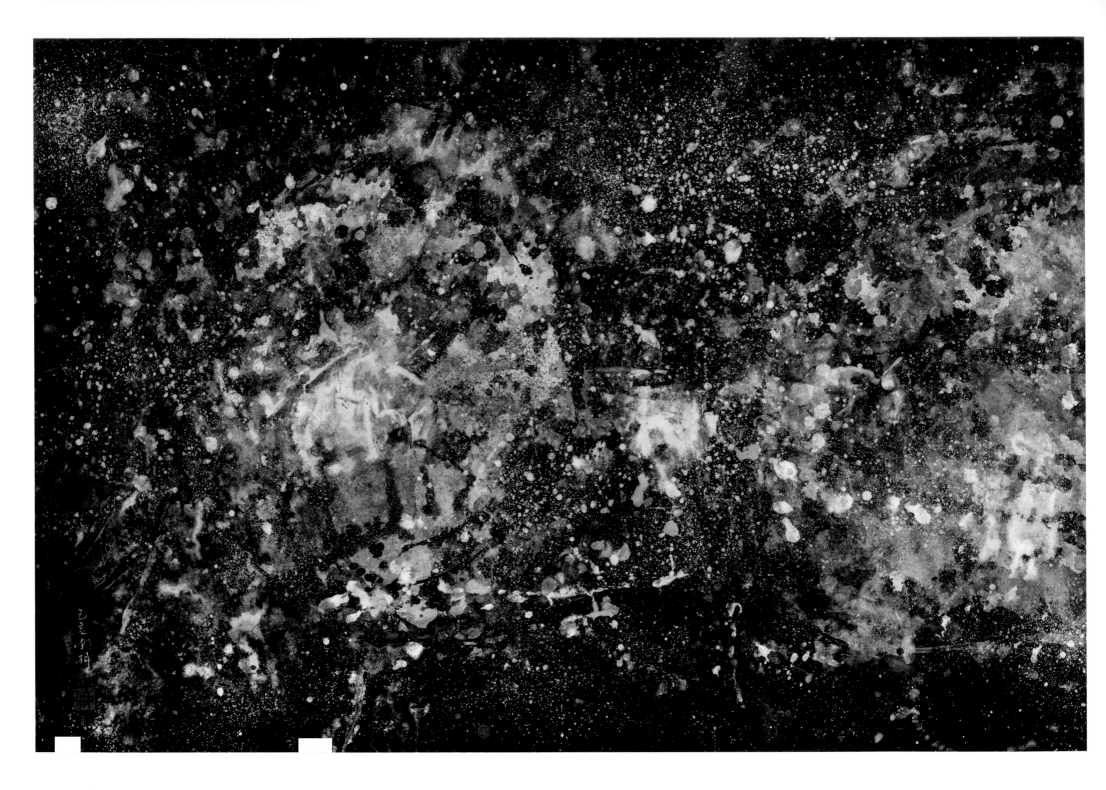

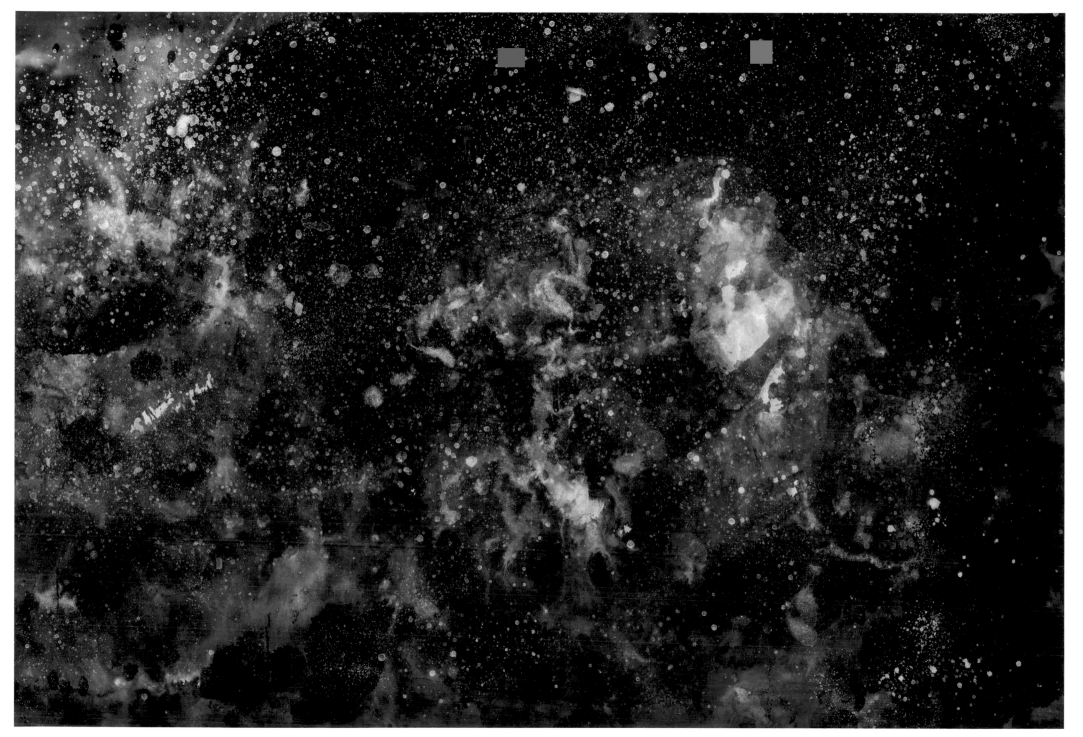

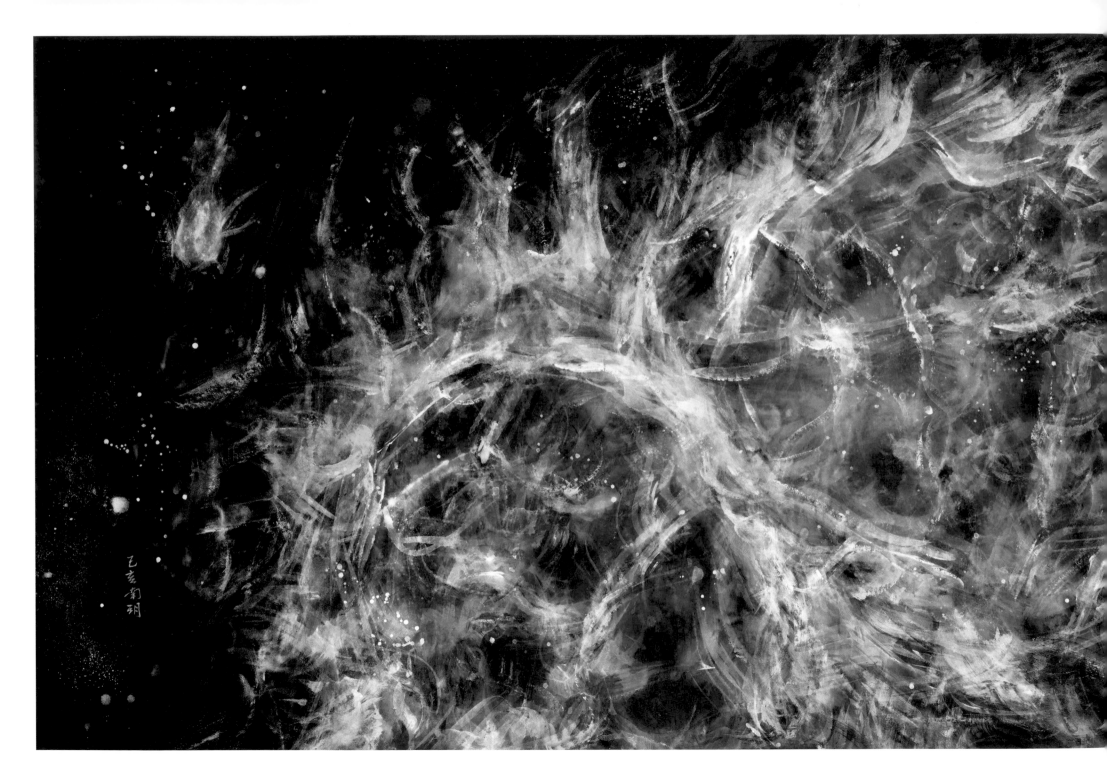

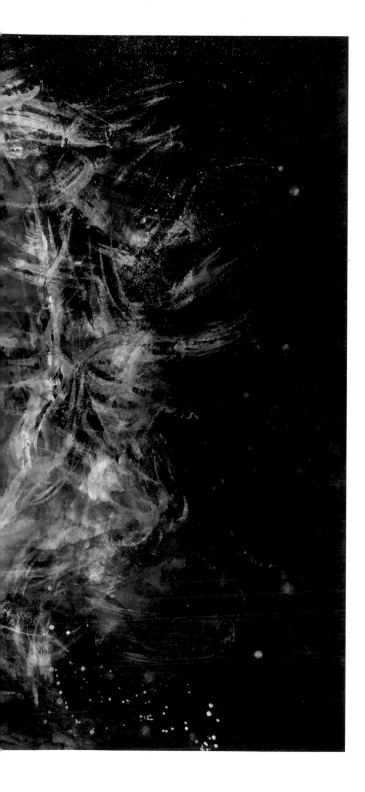

億萬光年里程　宇宙風吟

向上望　如千百億個太陽透藍海相看

無量光雪飄下宇海

星燦鋪落銀流

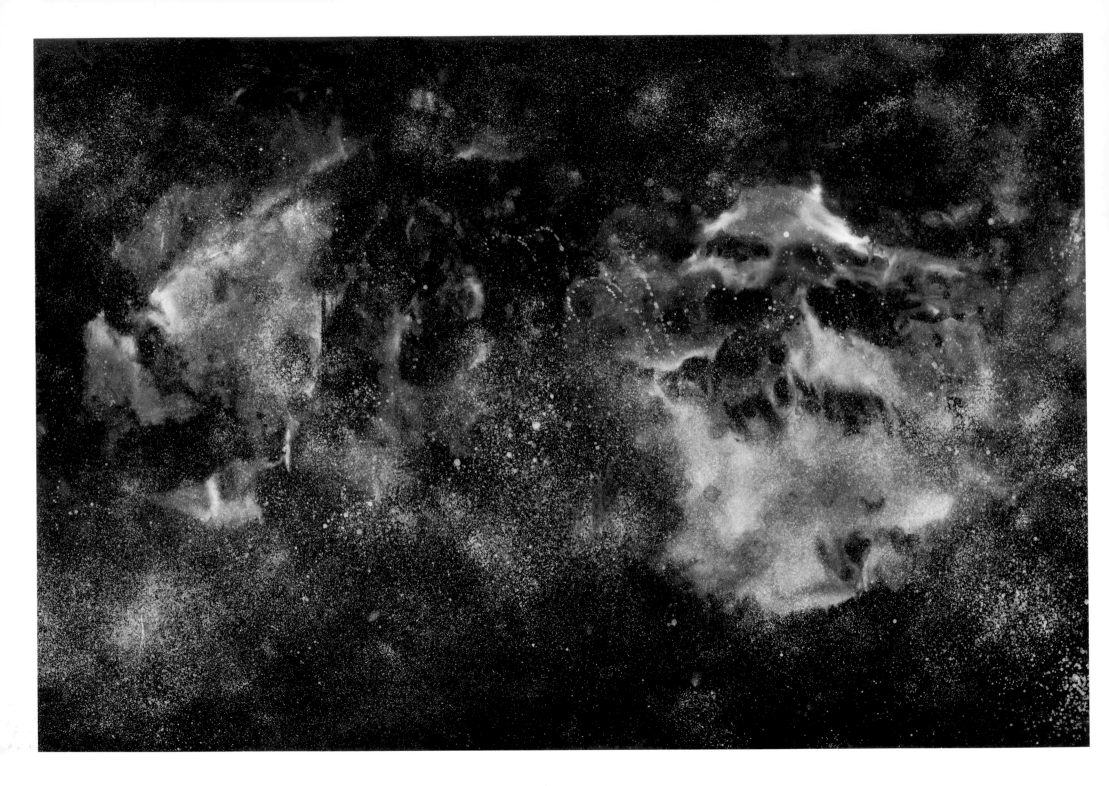

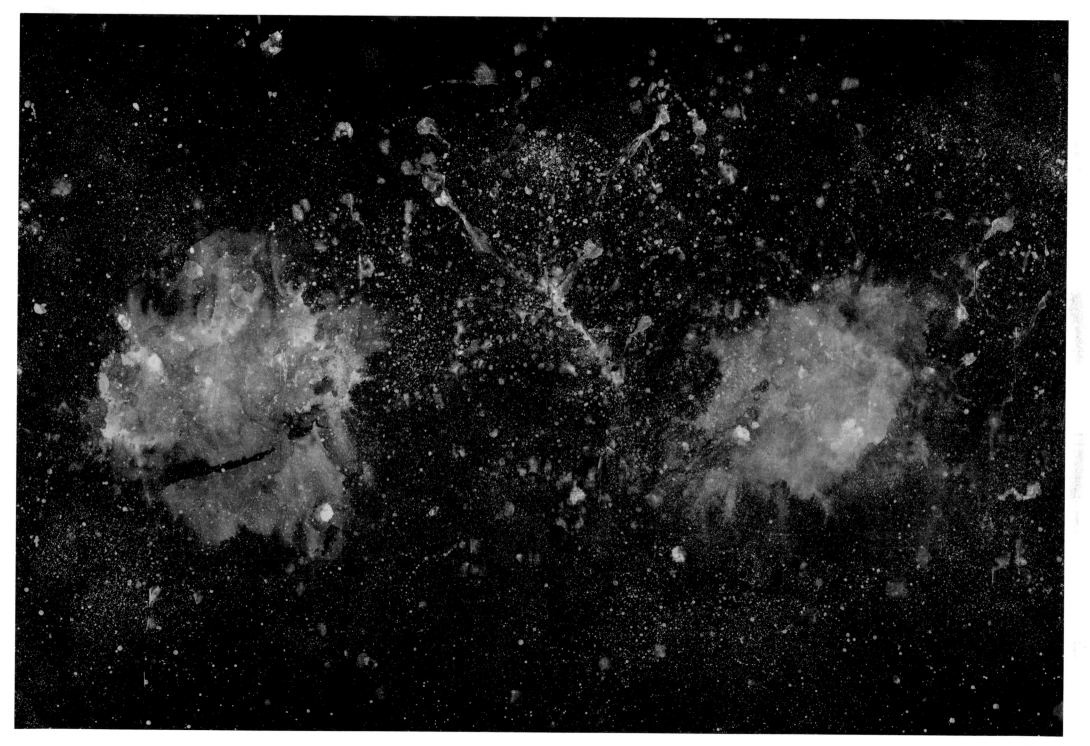

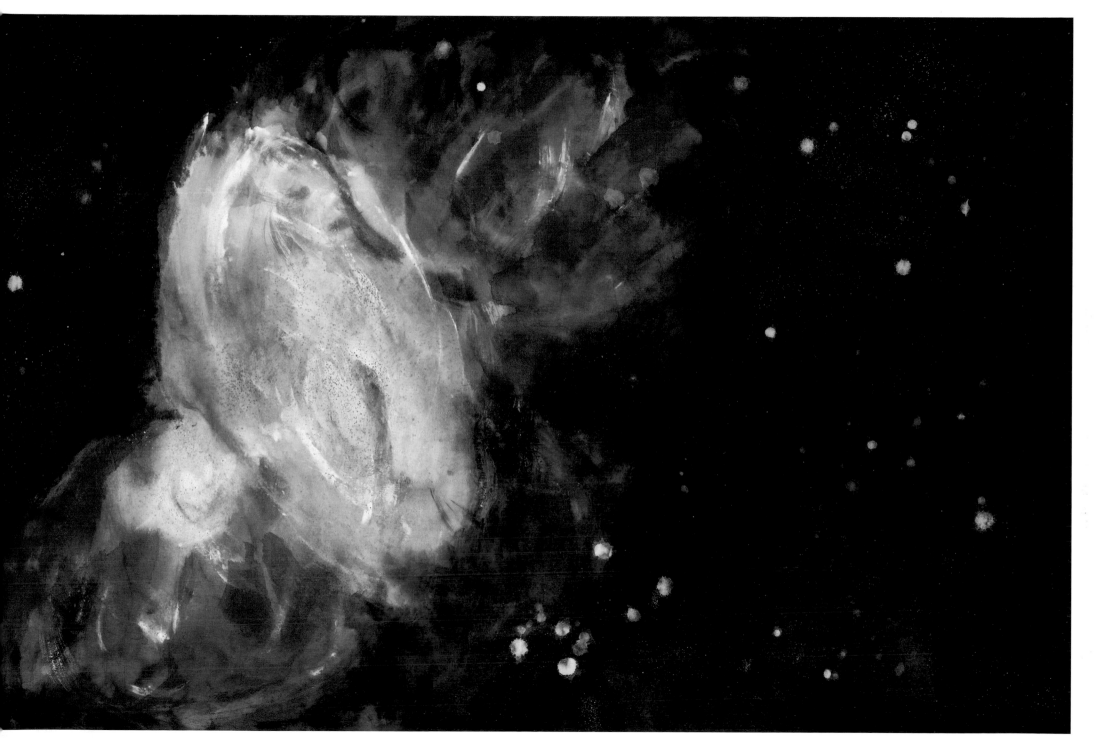

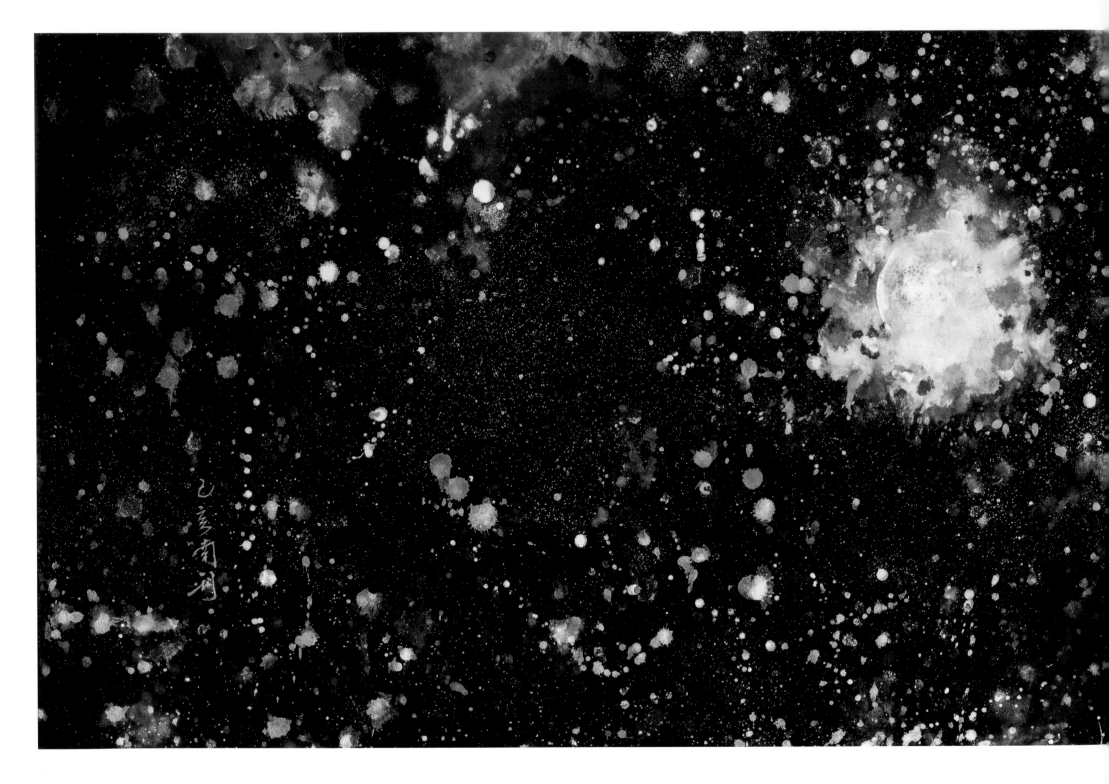

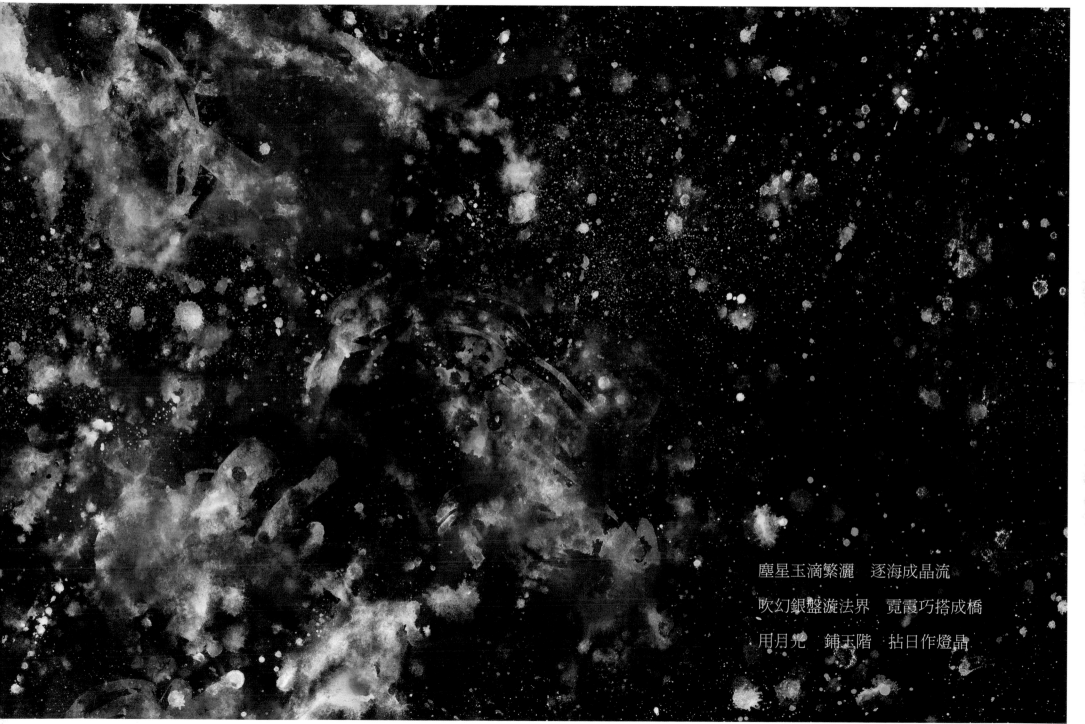

塵星玉滴繁灑　逐海成晶流

吹幻銀盤漩法界　霓霞巧搭成橋

用月光　鋪玉階　拈日作燈晶

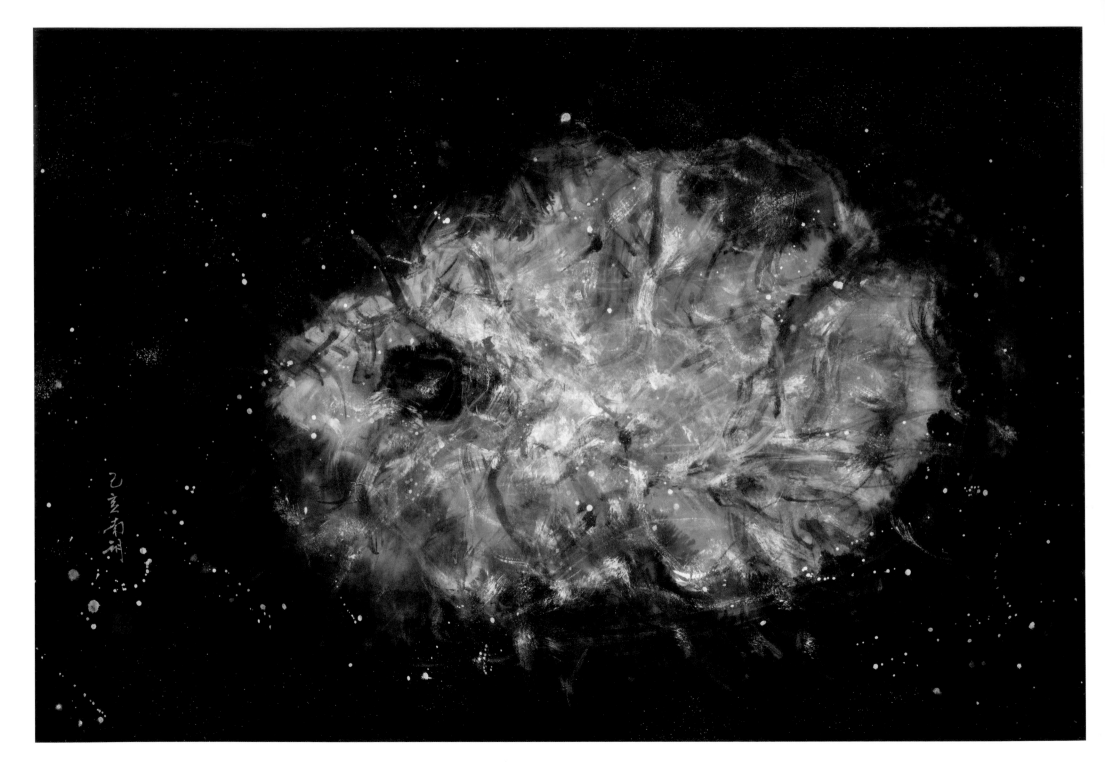

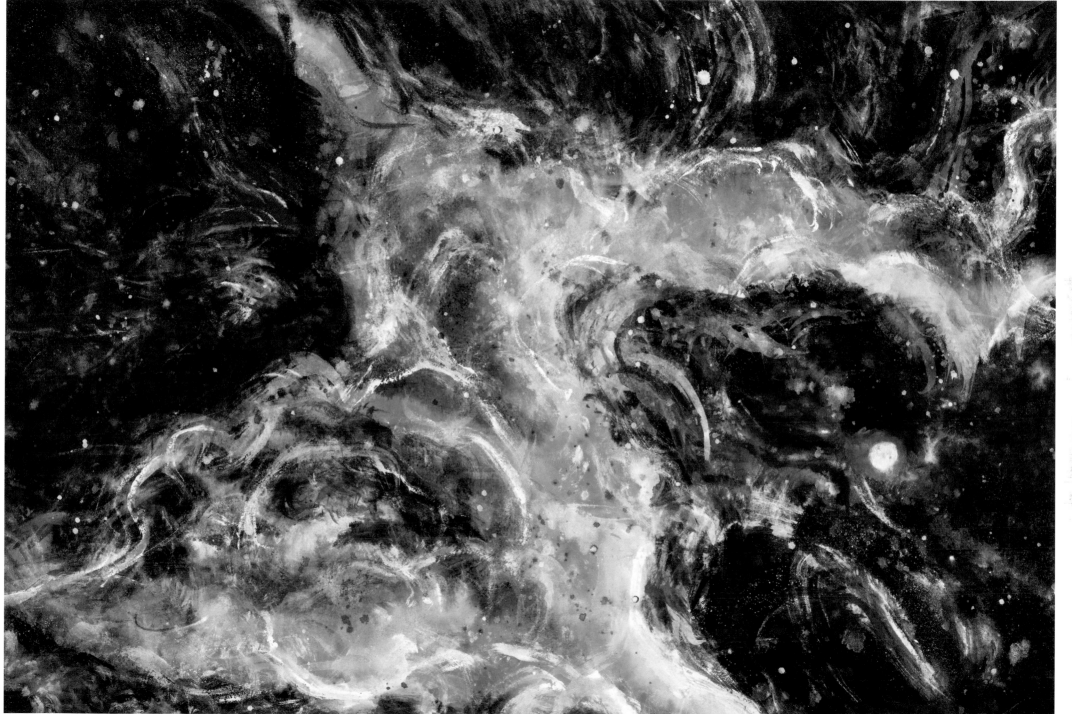

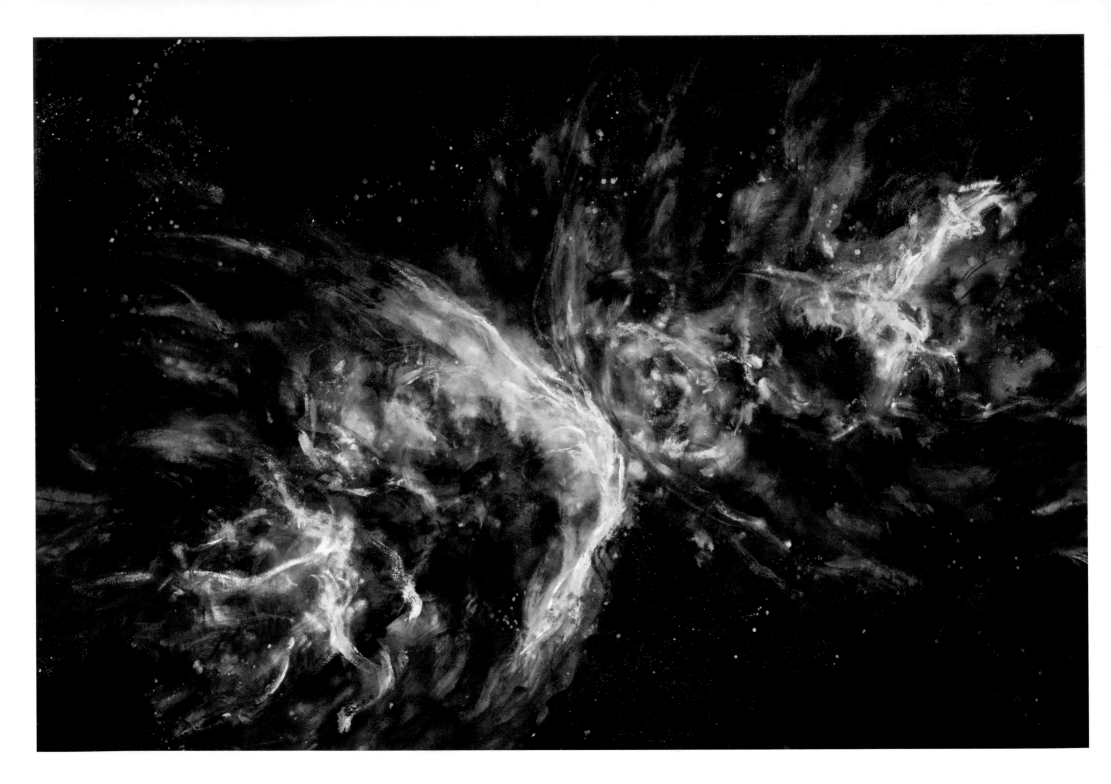

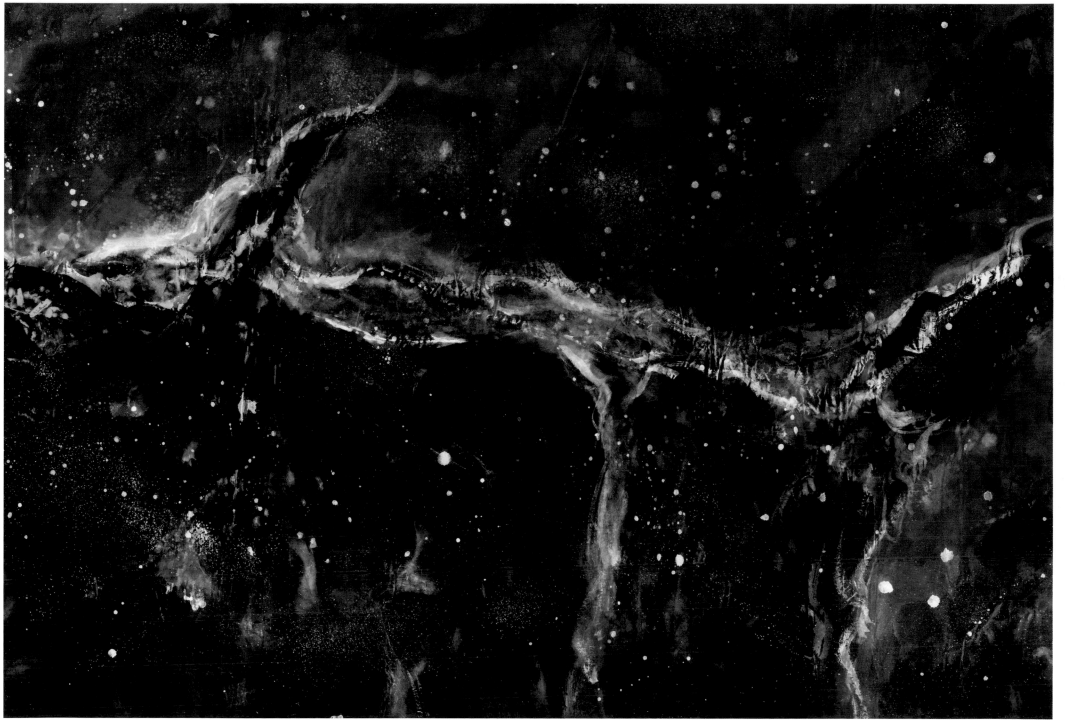

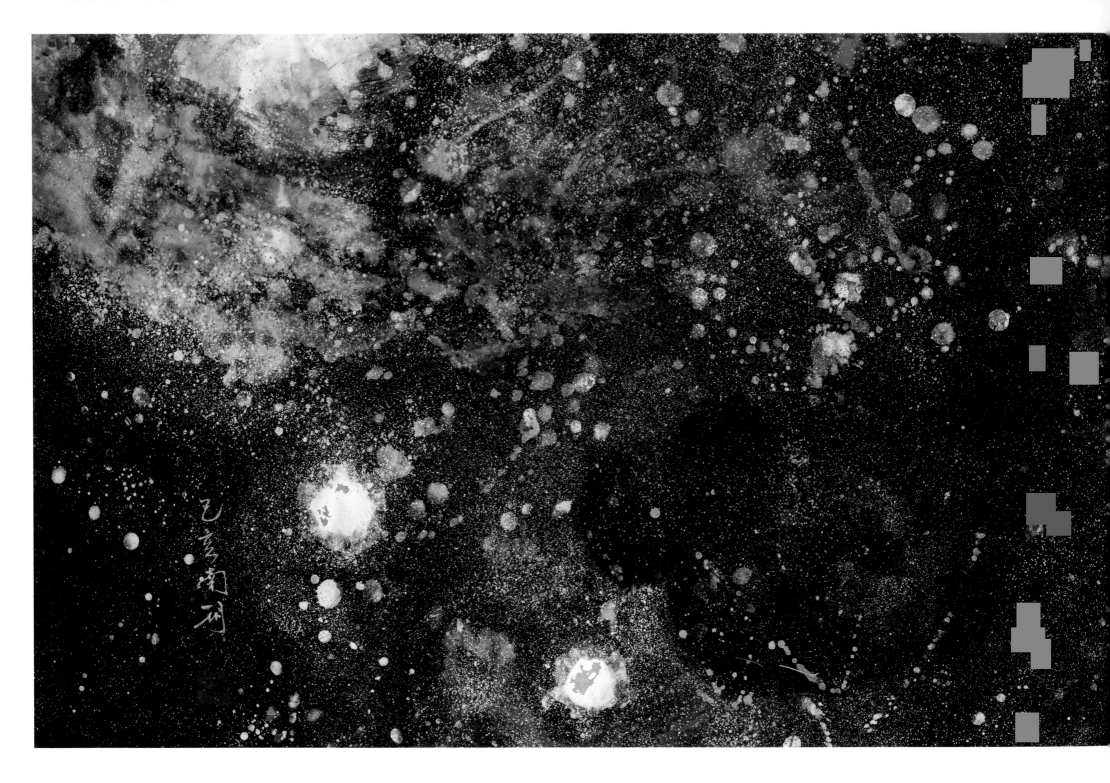

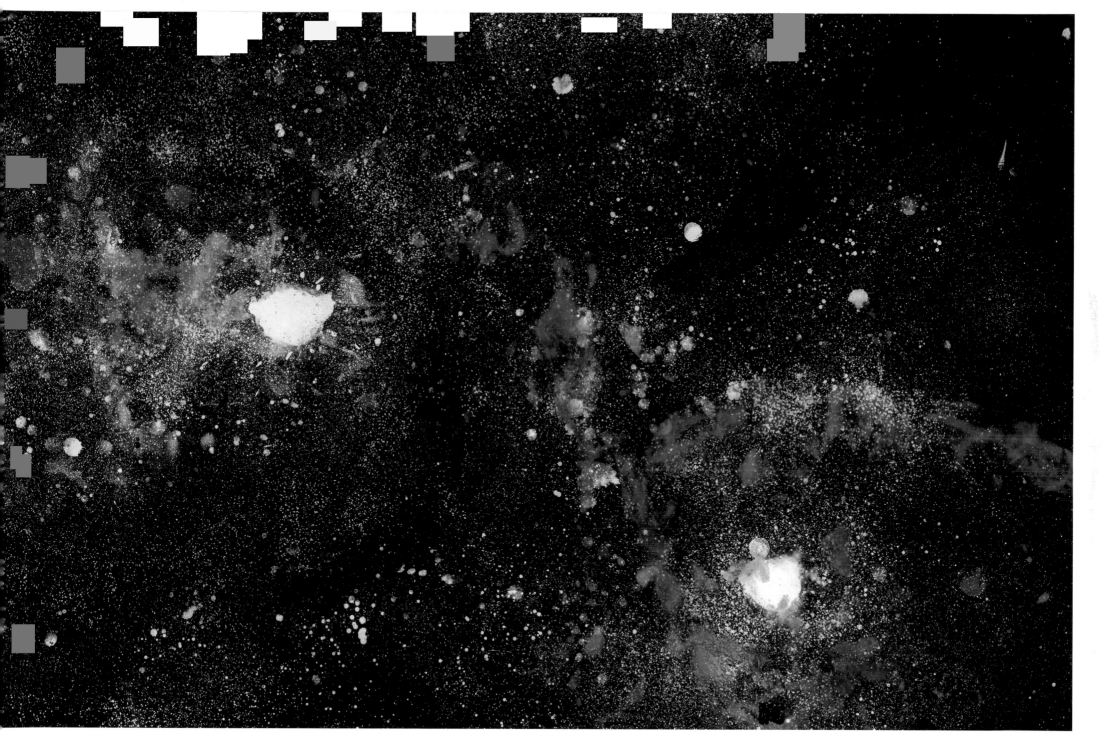

香霓舞靈　焰雲銷空玉波湧

珠露麗曲　用秋月琴彈

聲飄法界

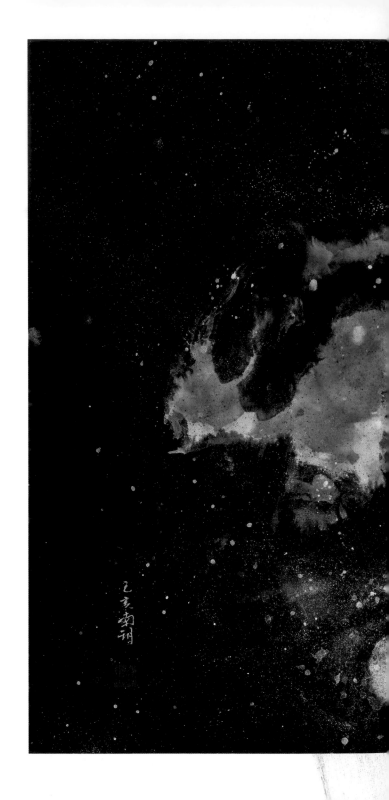

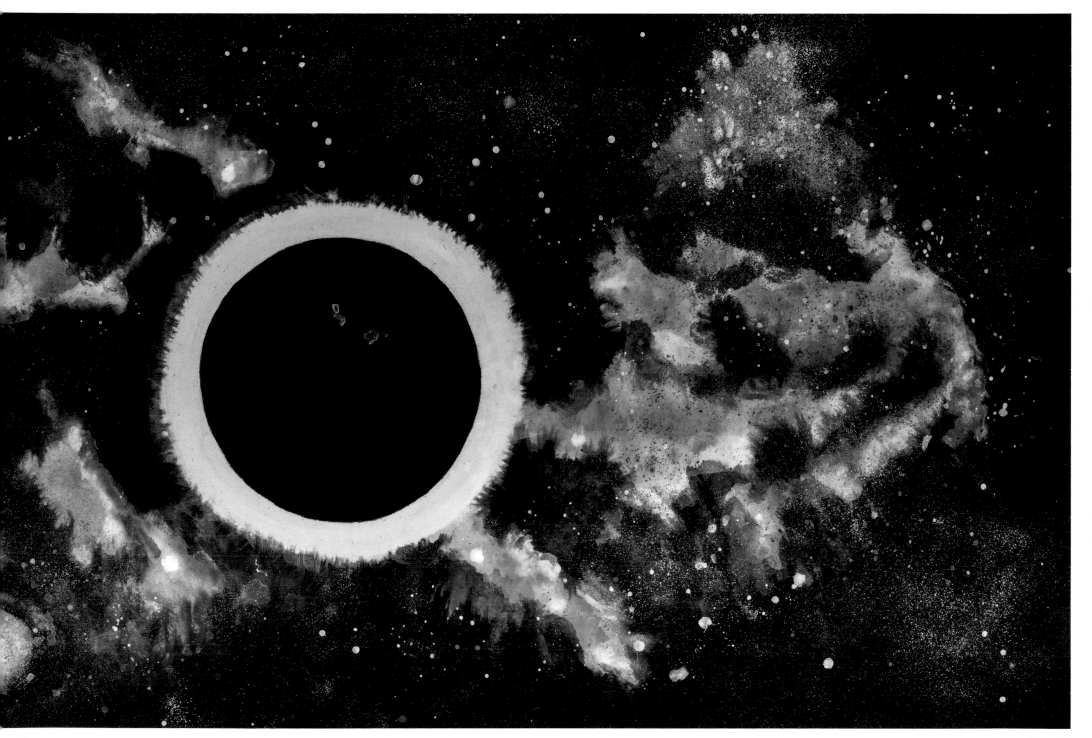

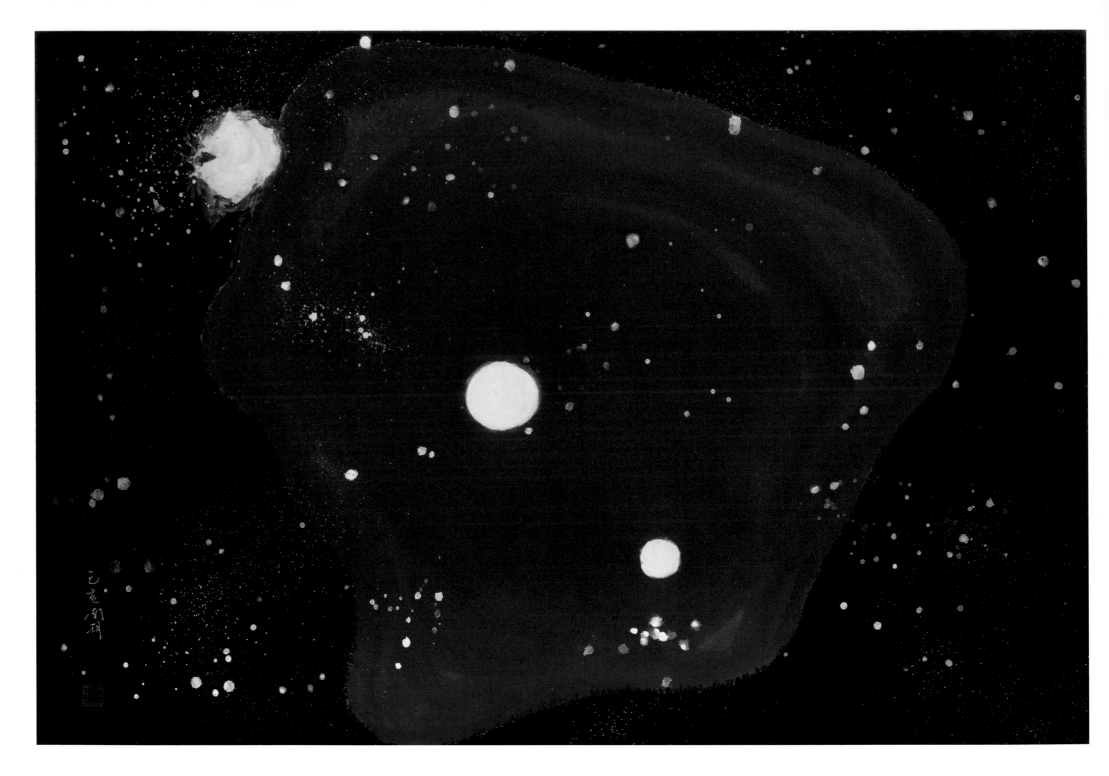

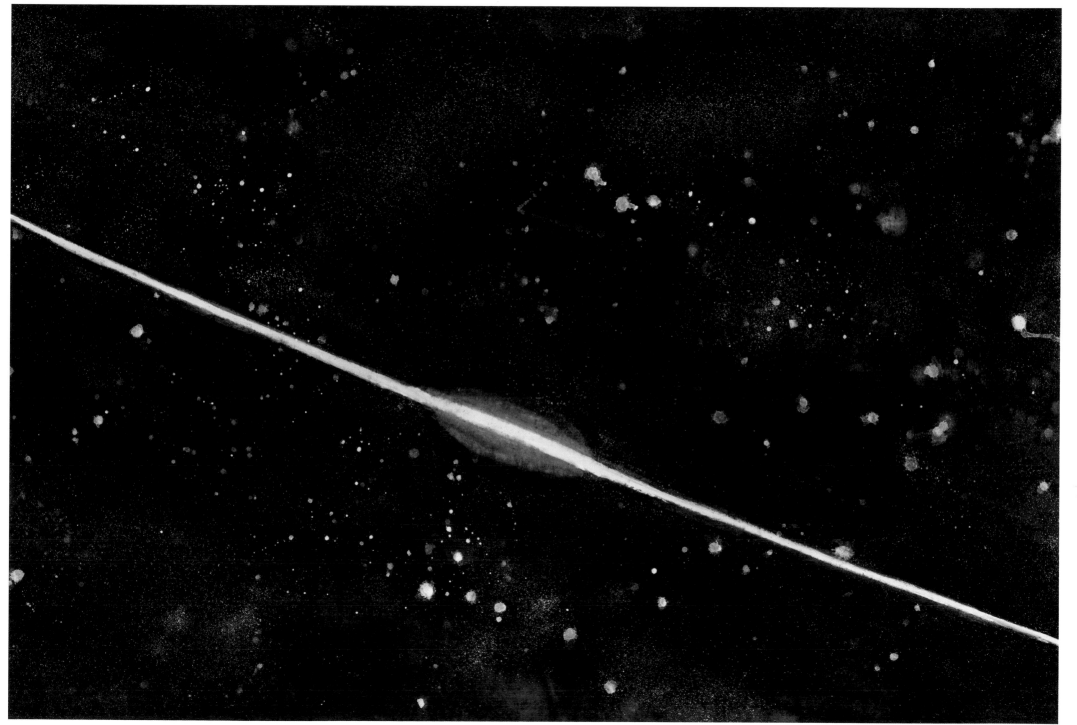

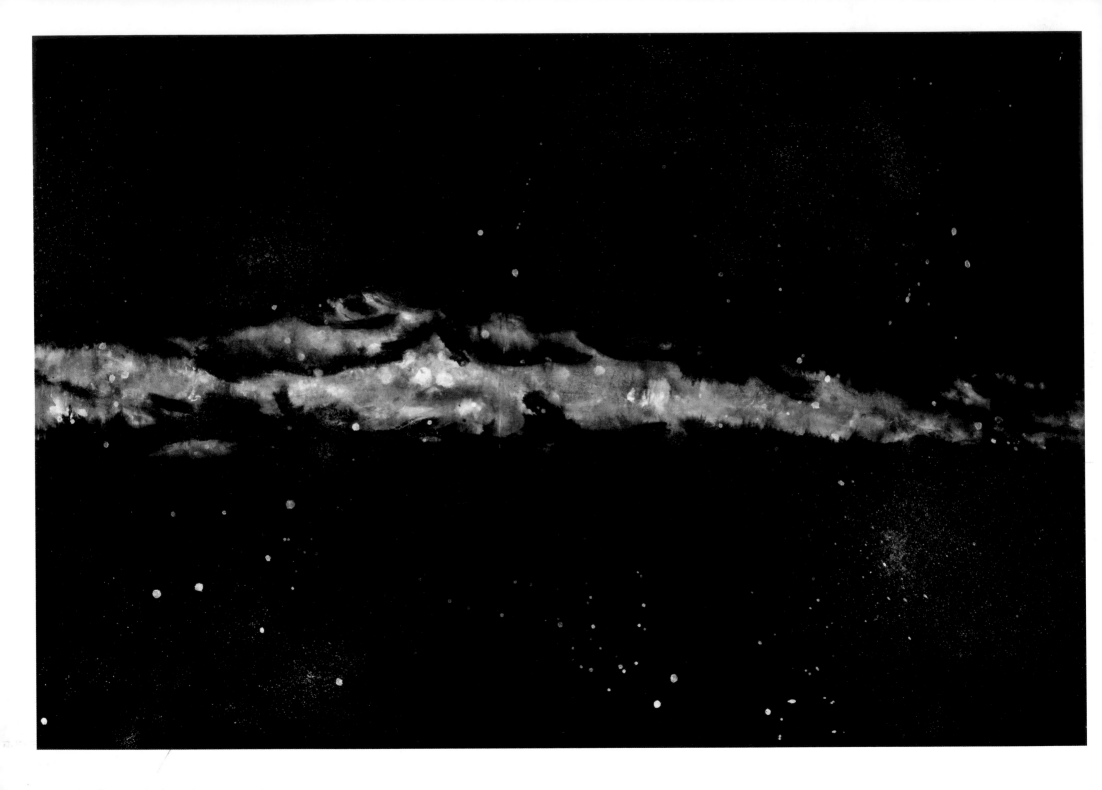

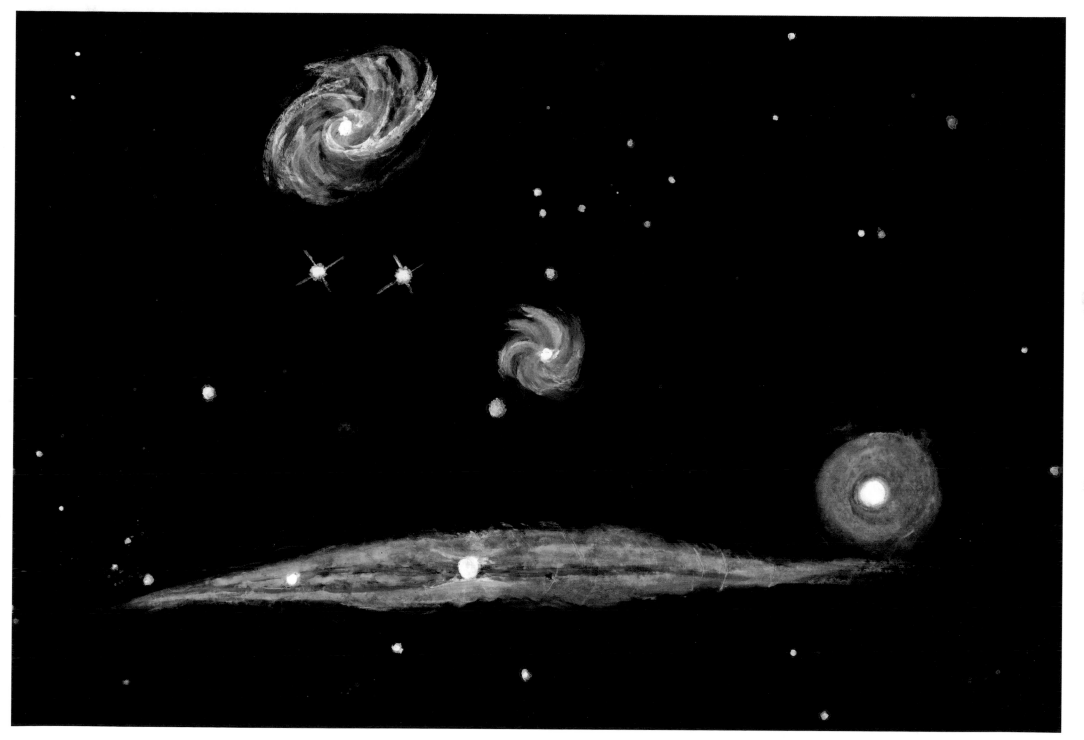

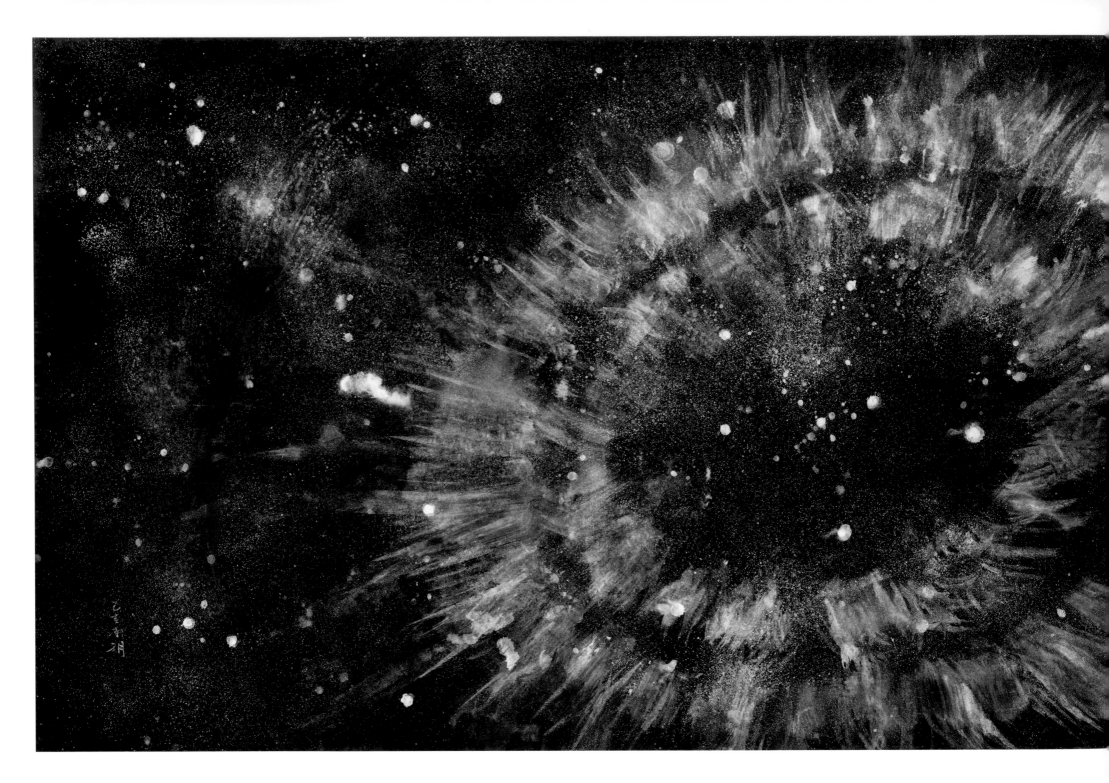

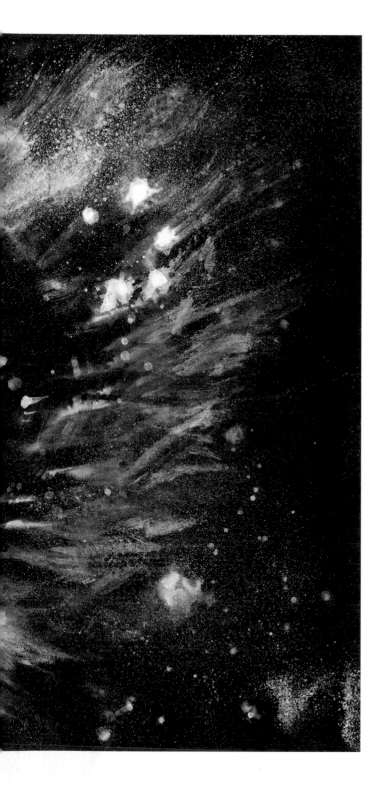

從銀河到銀河

空箭射穿宇宙

一念億萬年　已歷多少劫波

無盡星海　如念而去

千萬劫　只看一心

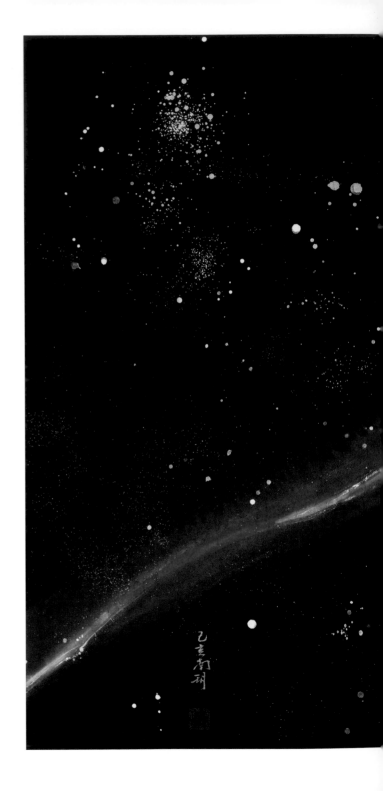

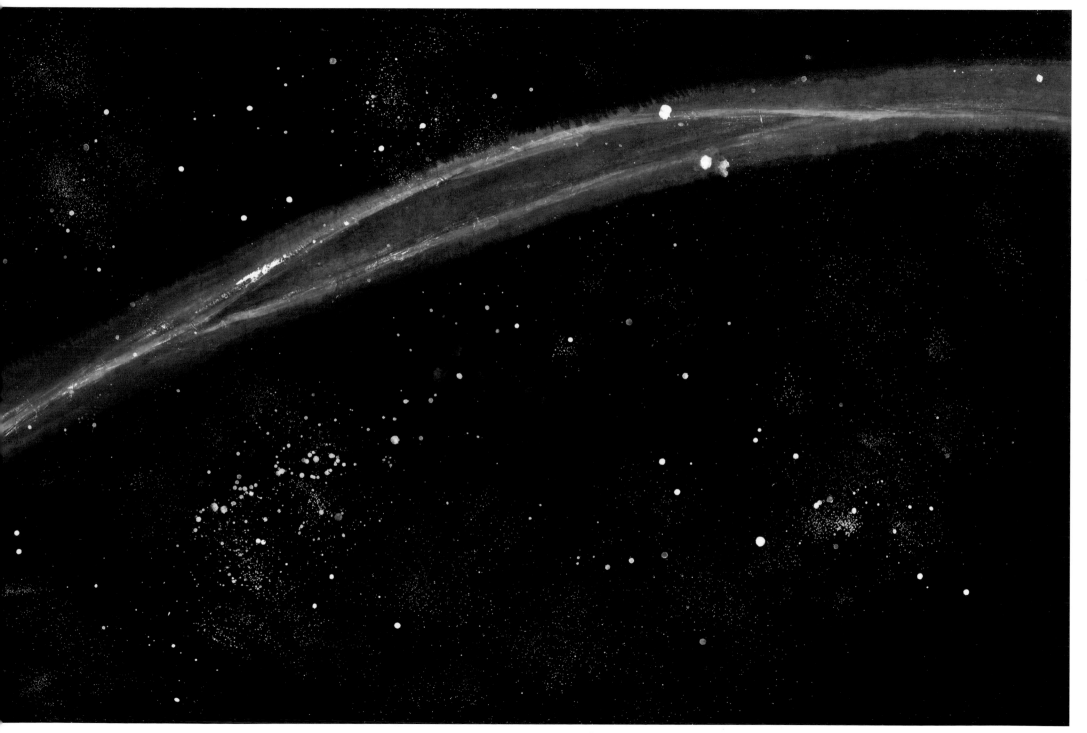

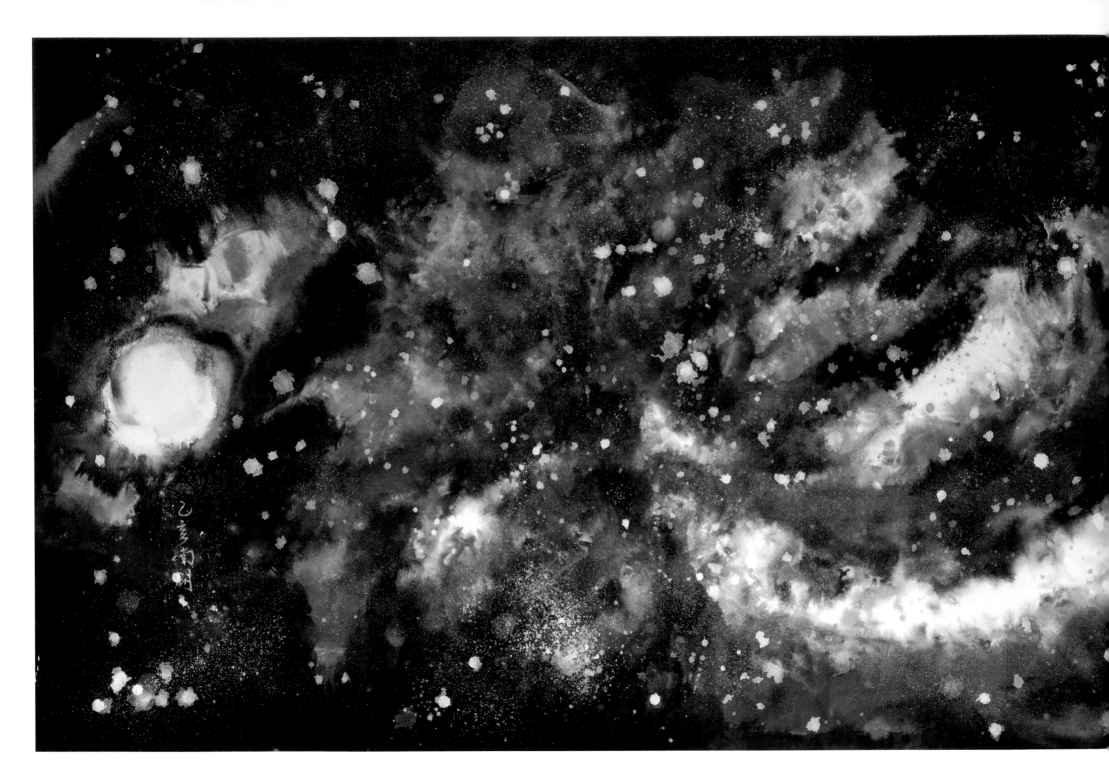

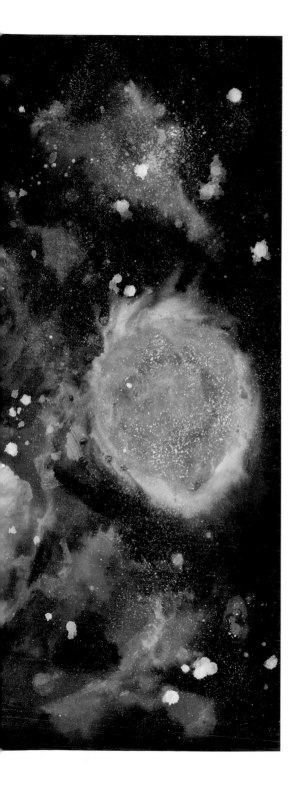

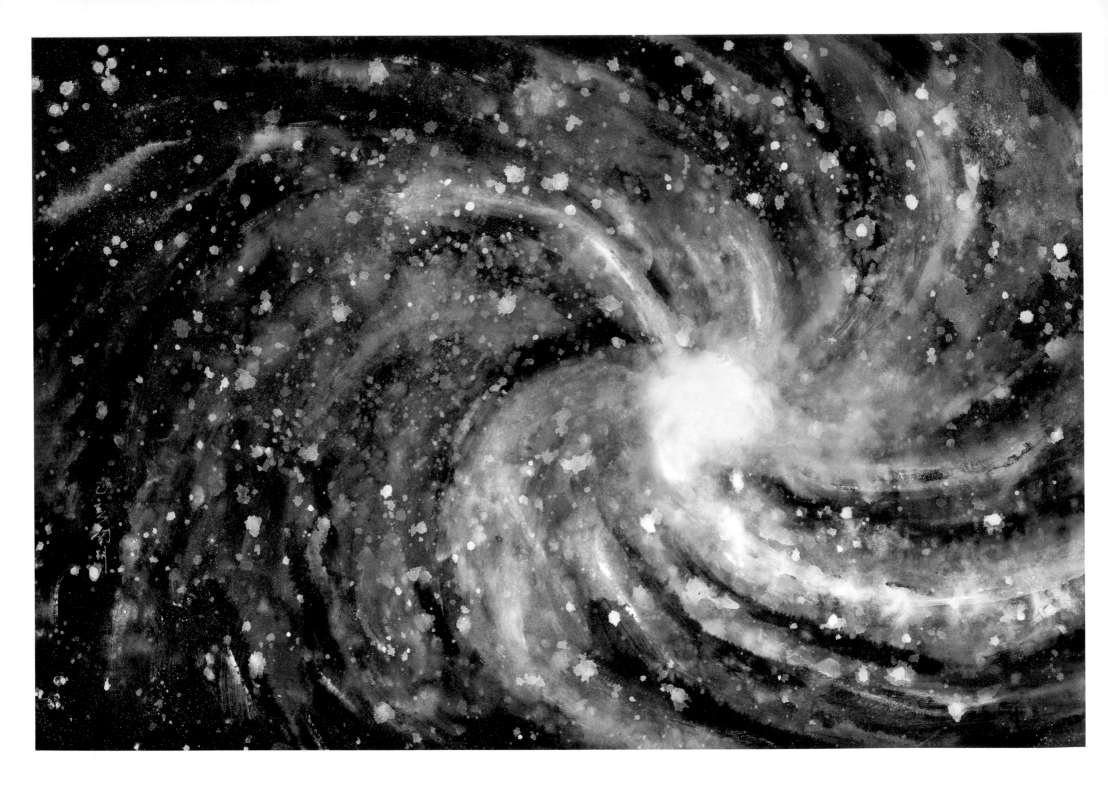

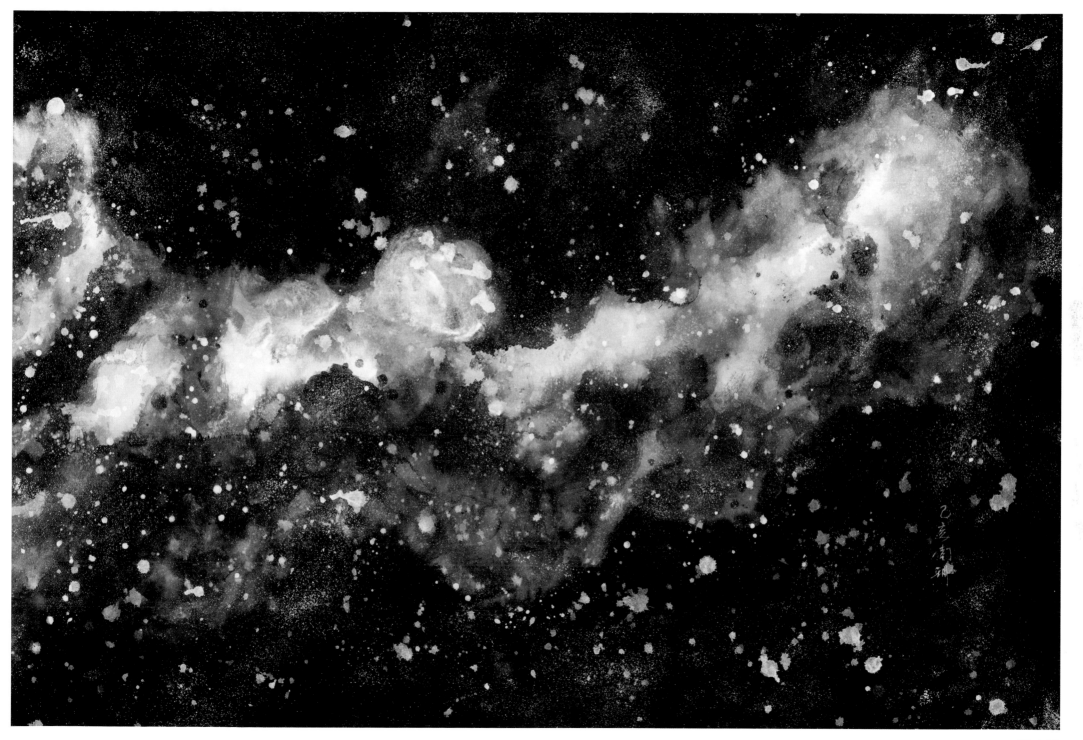

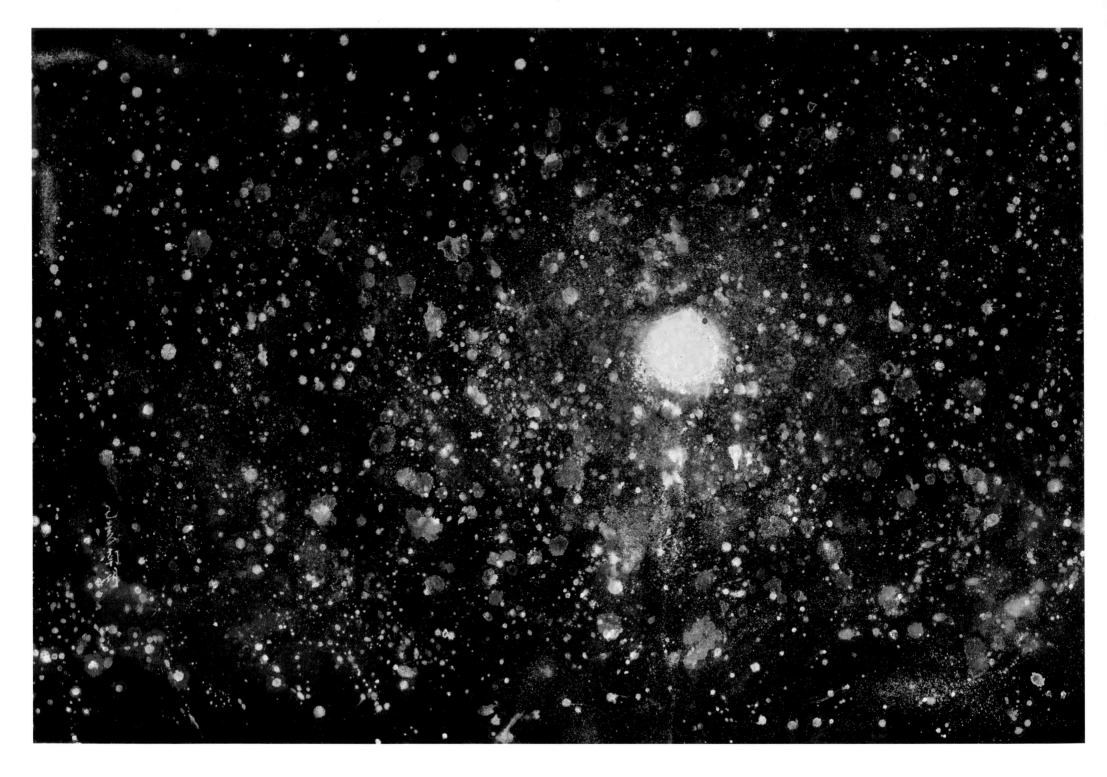

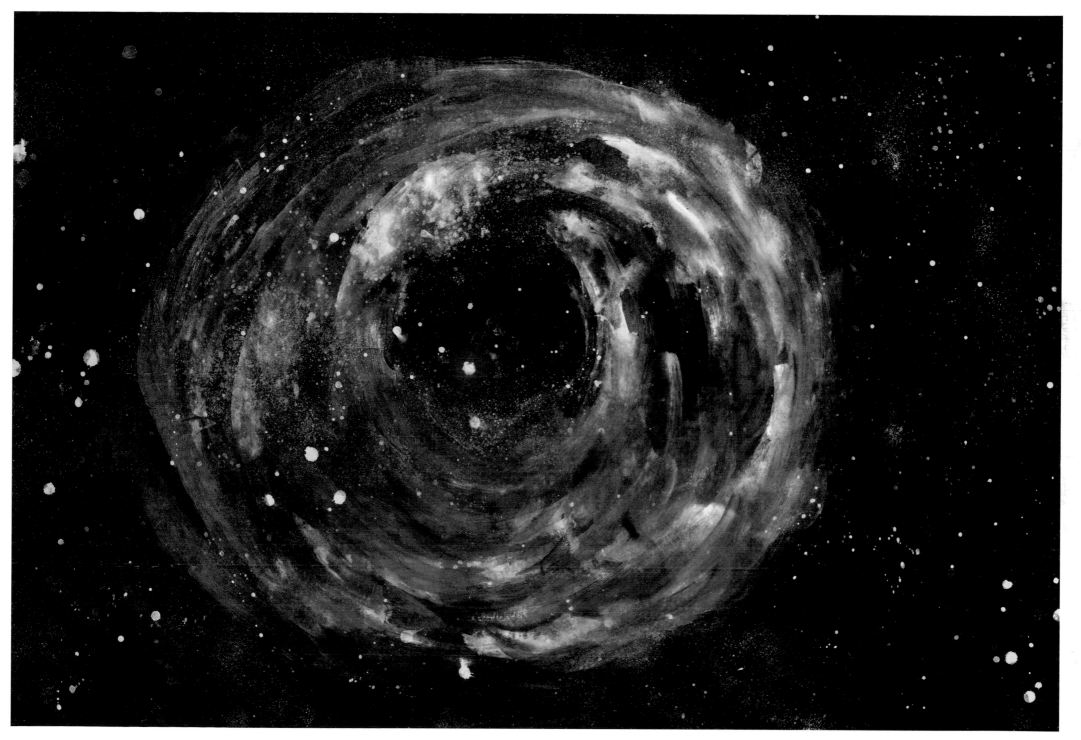

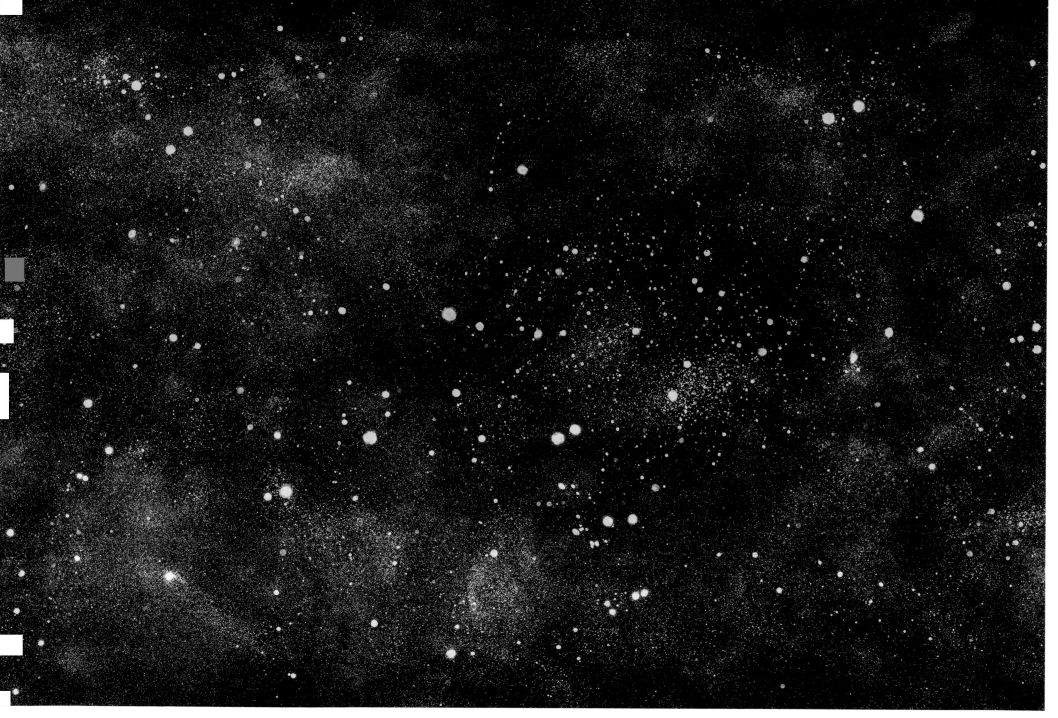

是不真的空　如實如幻的動

星瀑天水　烹茶飲清寧

江空明秋月　億萬經卷藏心

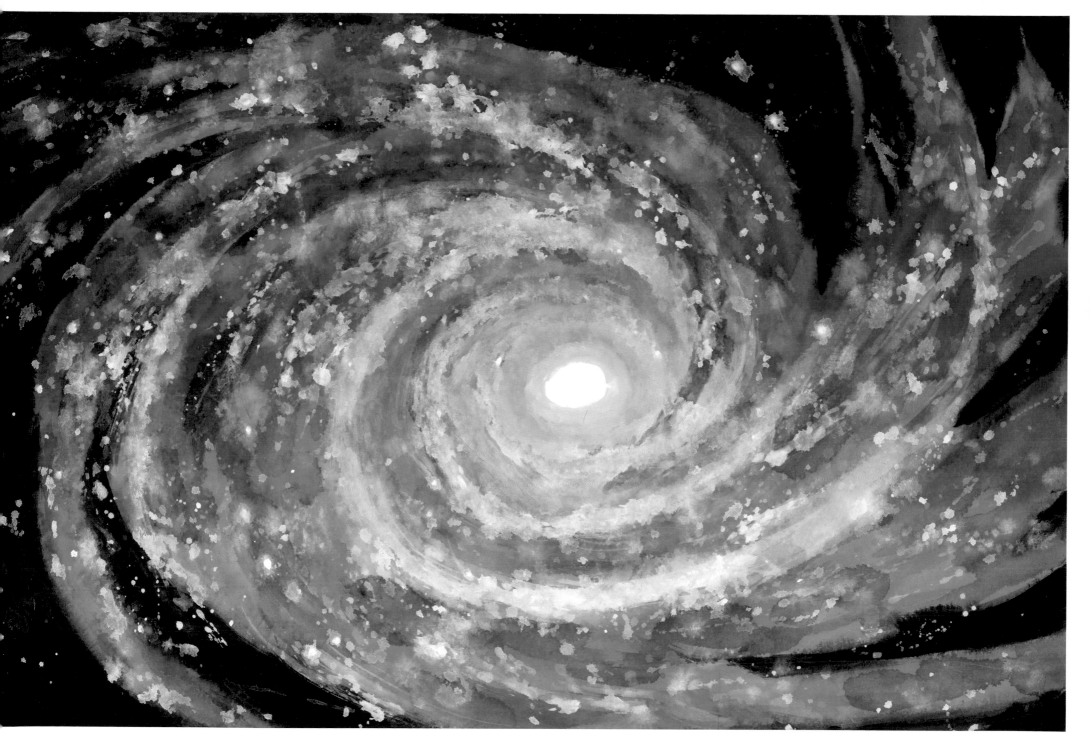

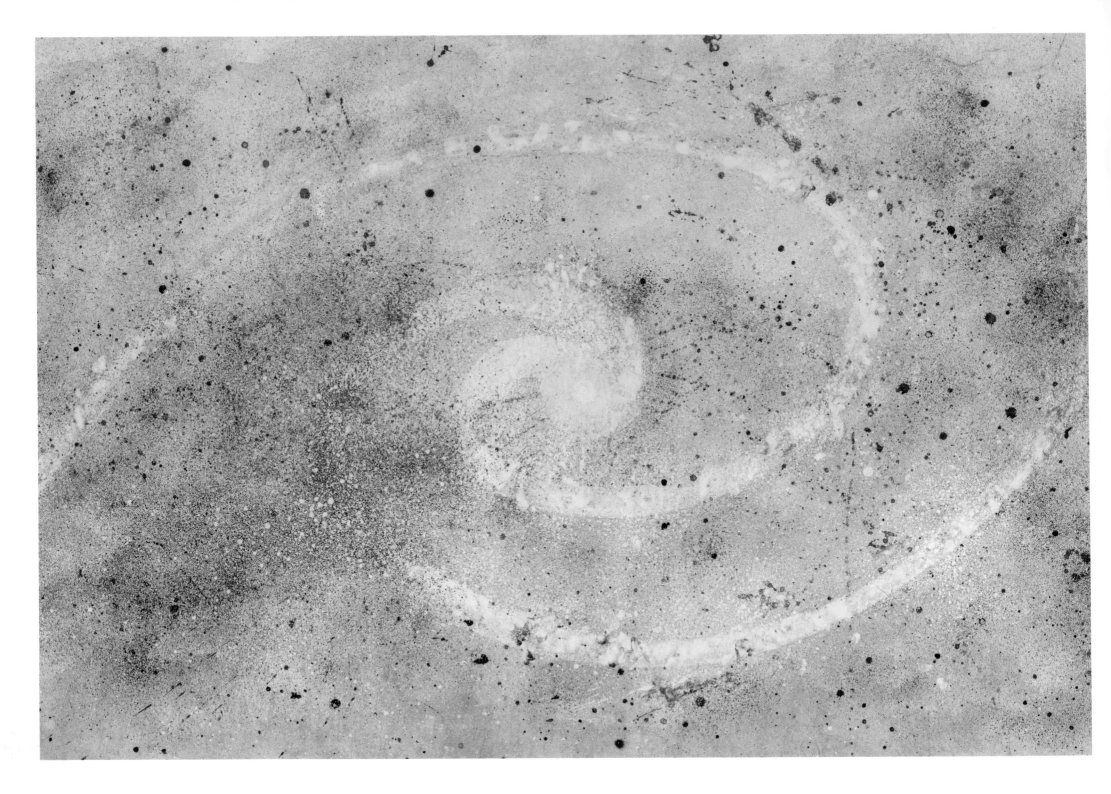

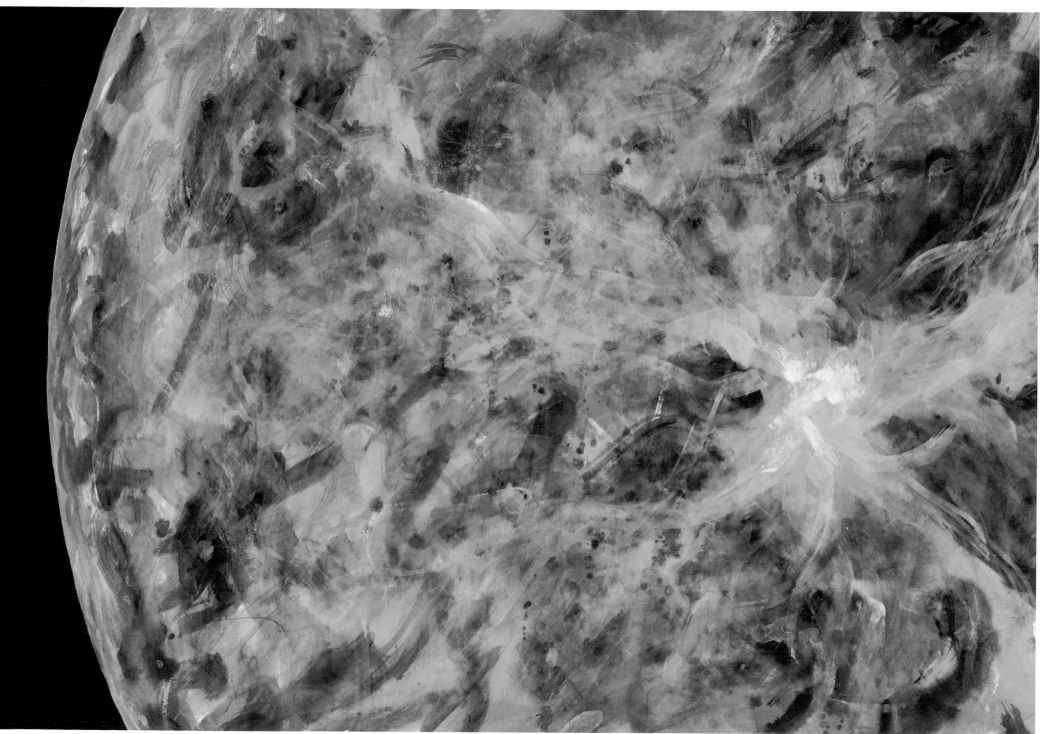

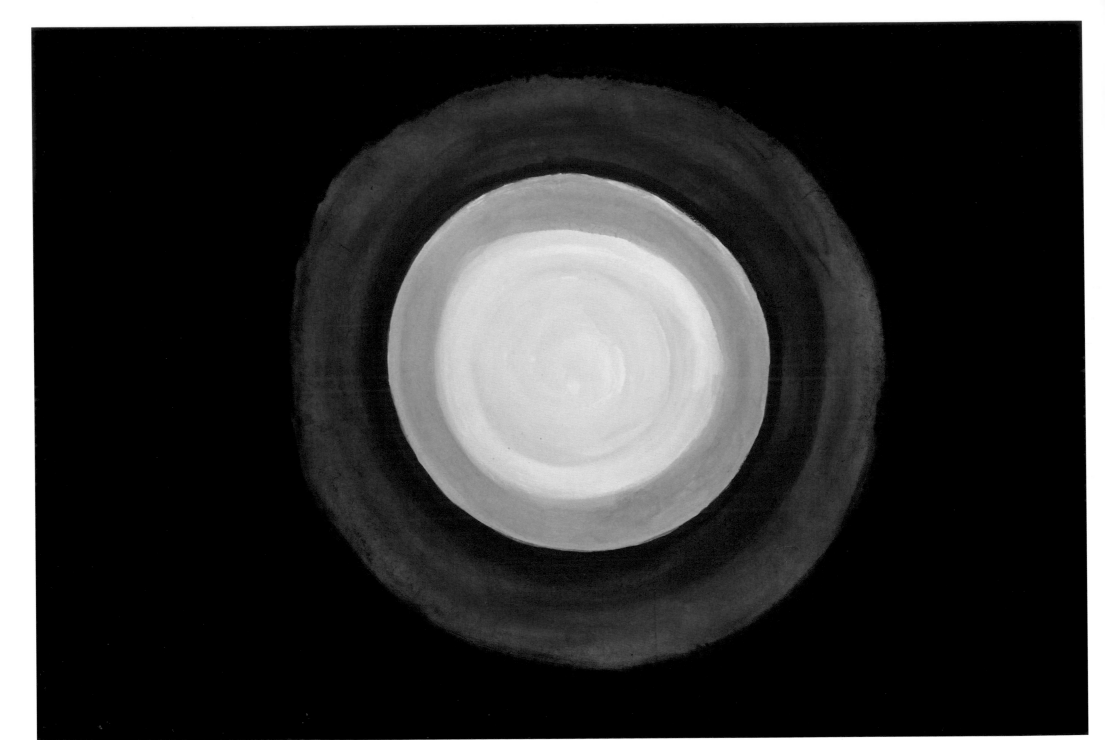

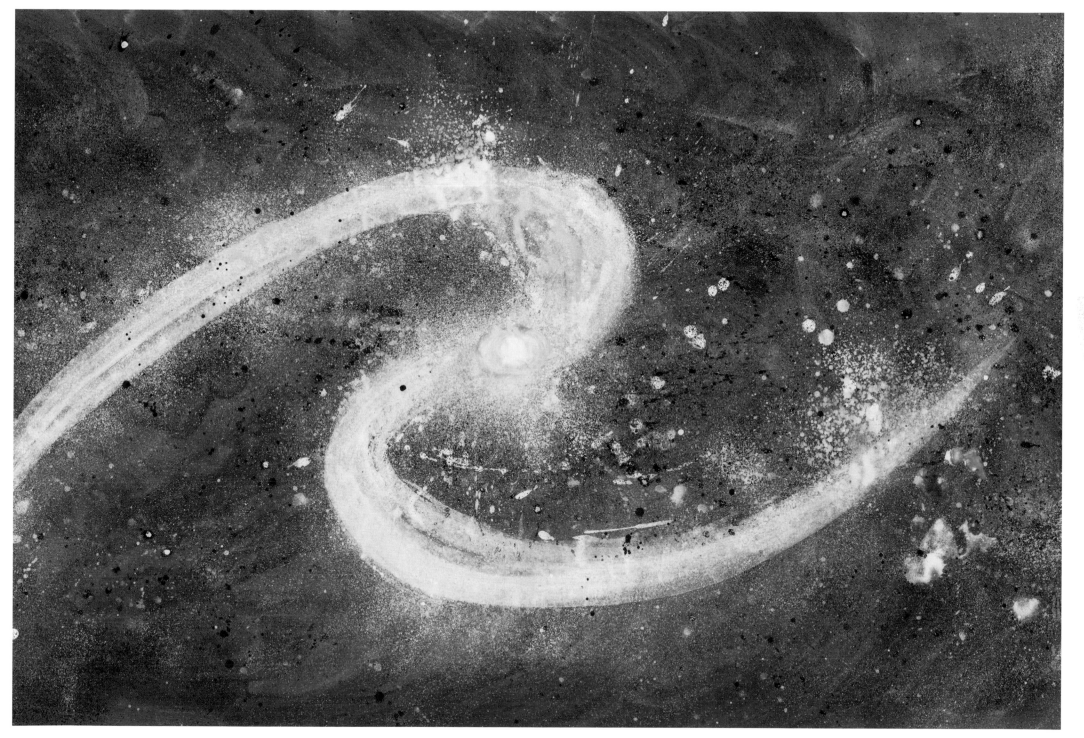

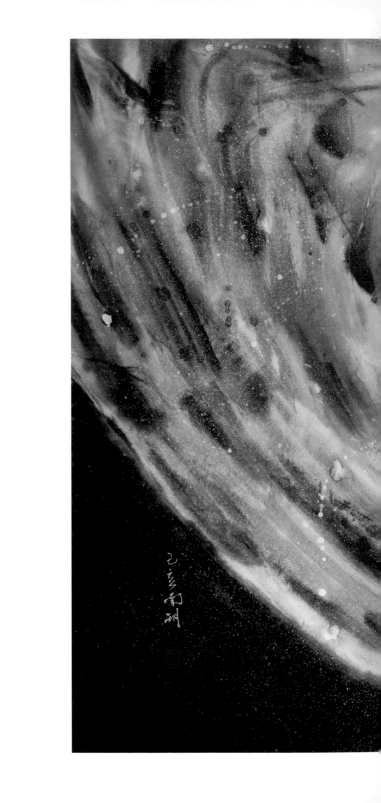

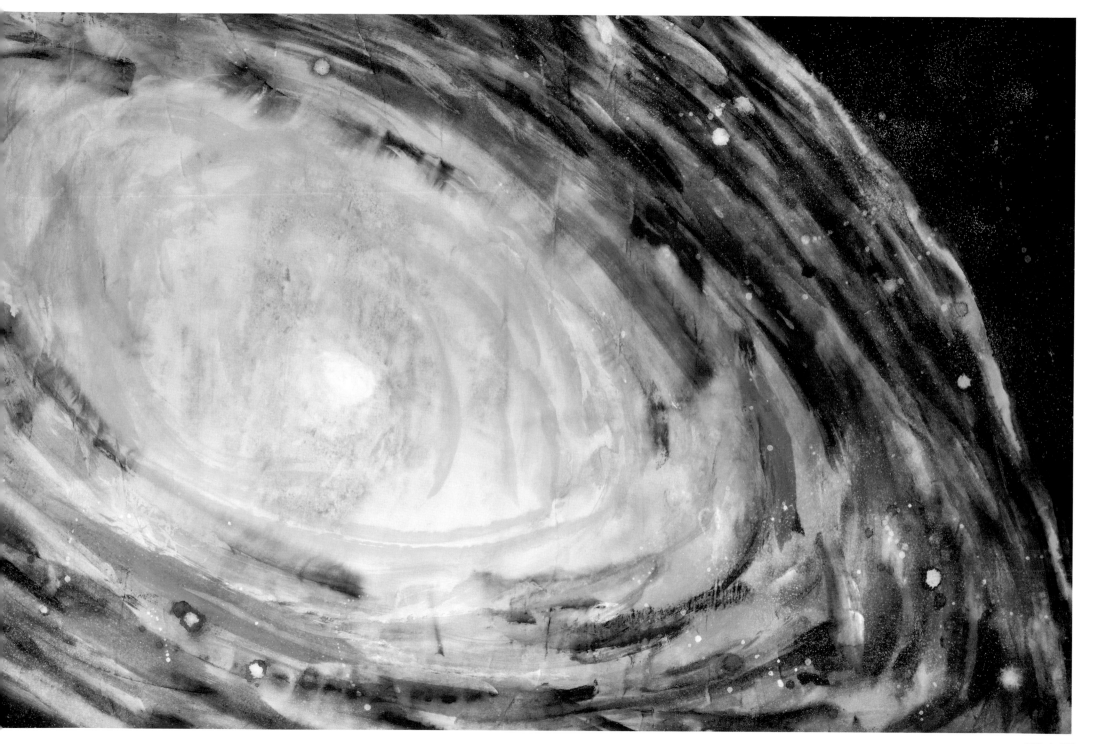

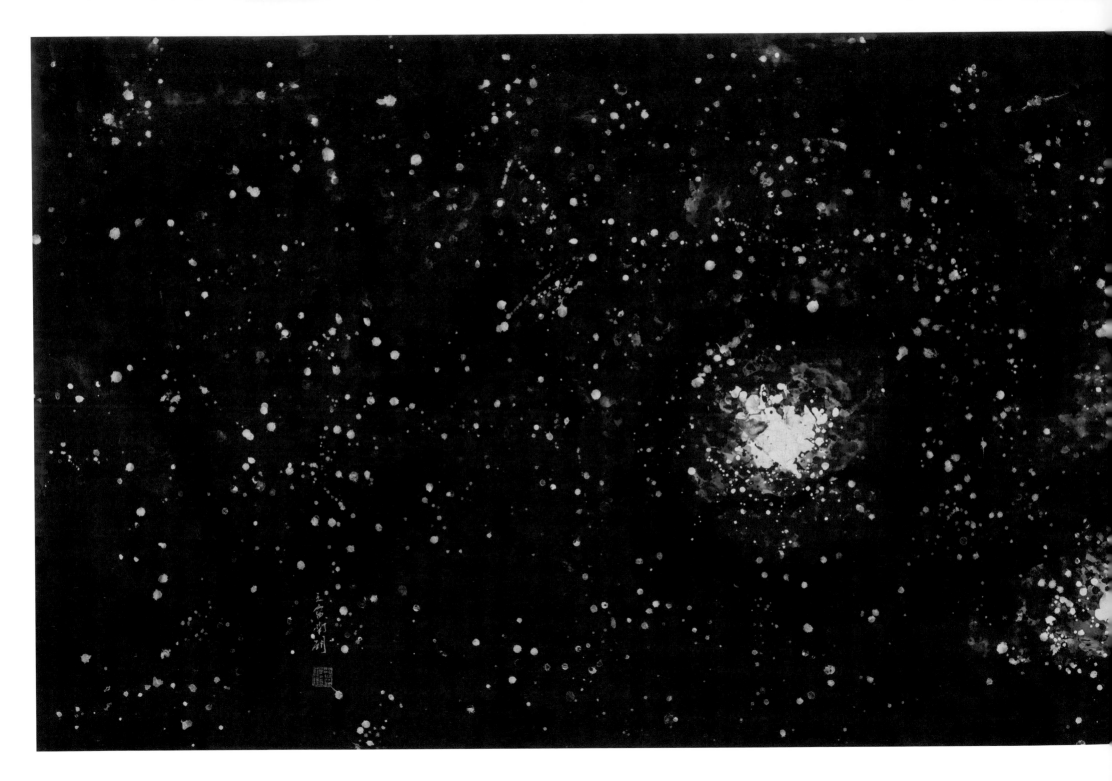

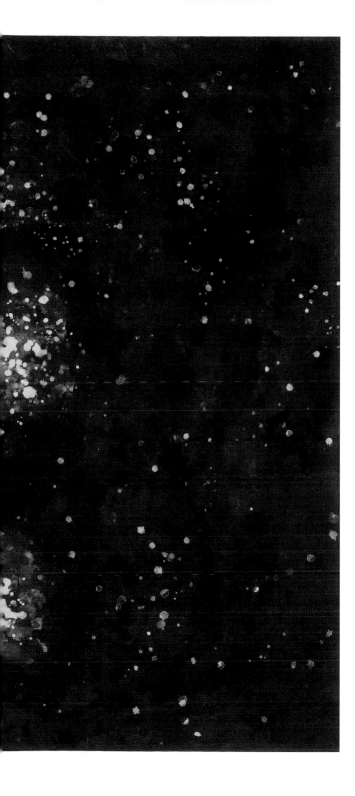

清景為心有　五色蓮心間清開

一笑付天河光華星浪

達心見空澄　法界喜遊

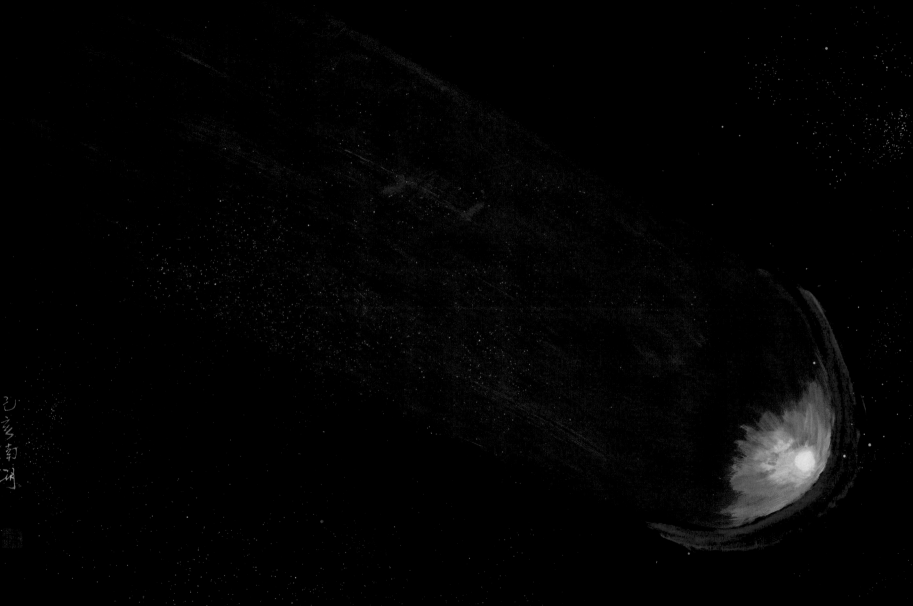

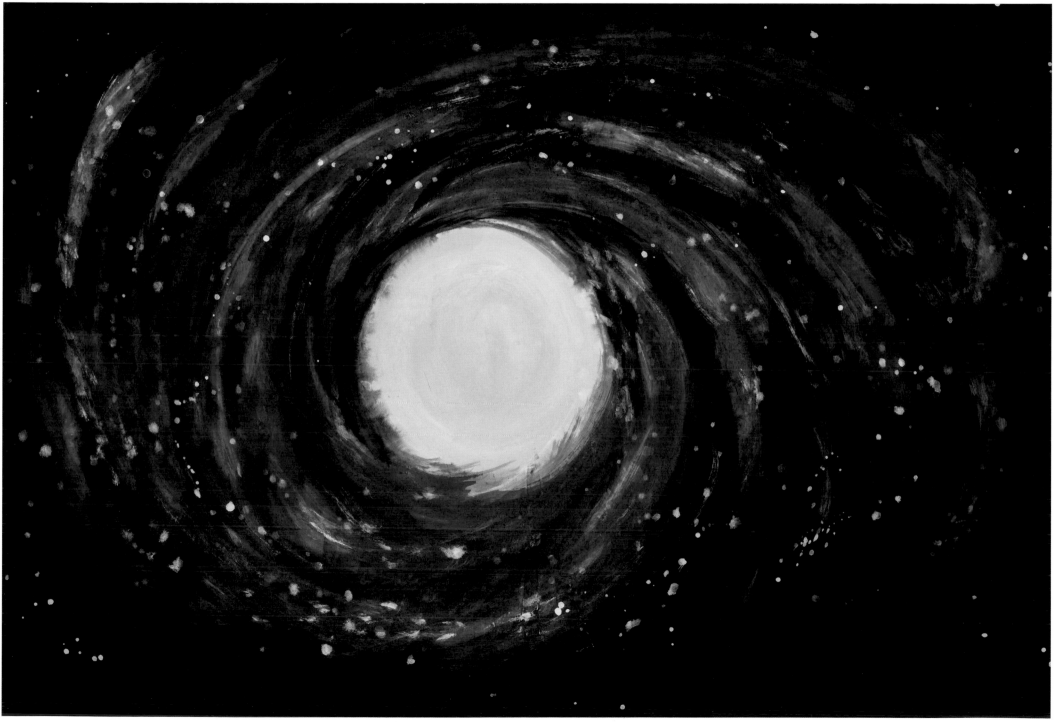

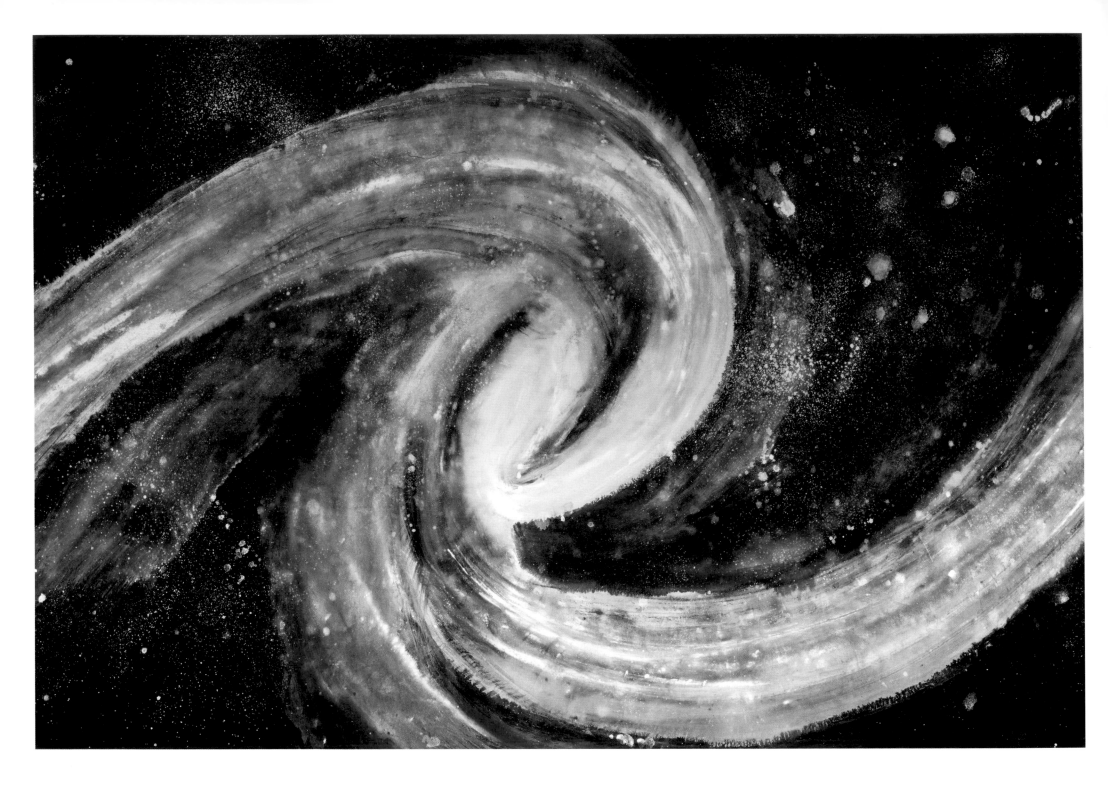

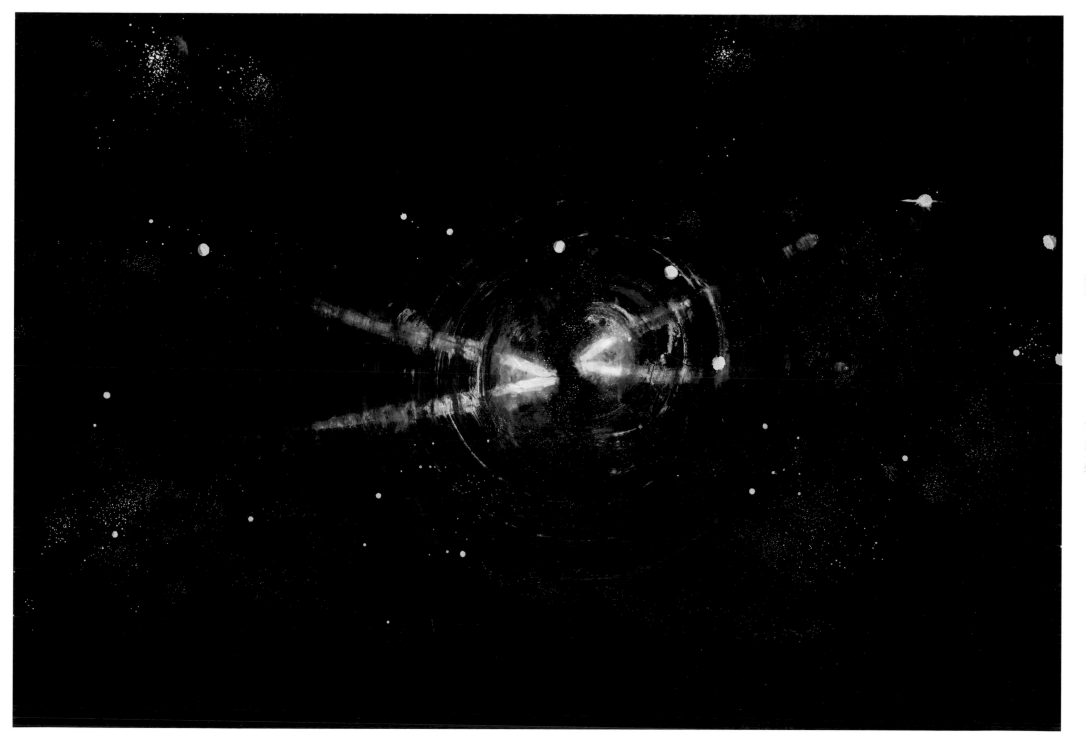

永遠無盡的時空旅程

在無念當中彈指而逝

暗物演微頻　顯宇宙本初

無始法界從緣起　相注夢中夢

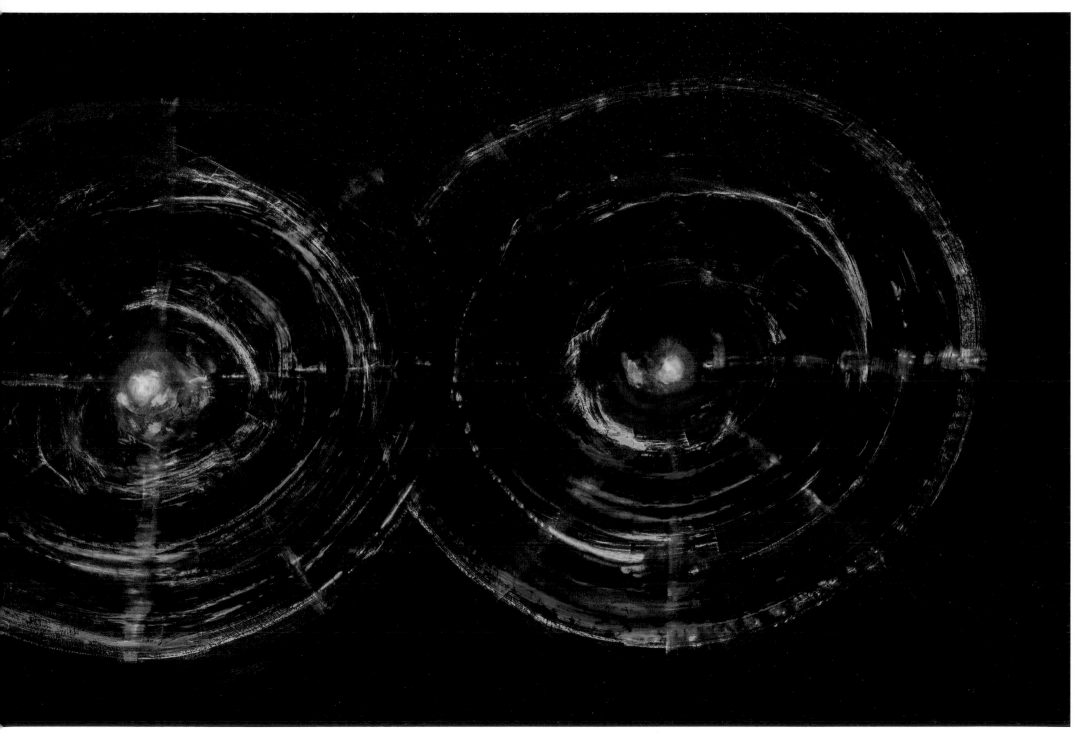

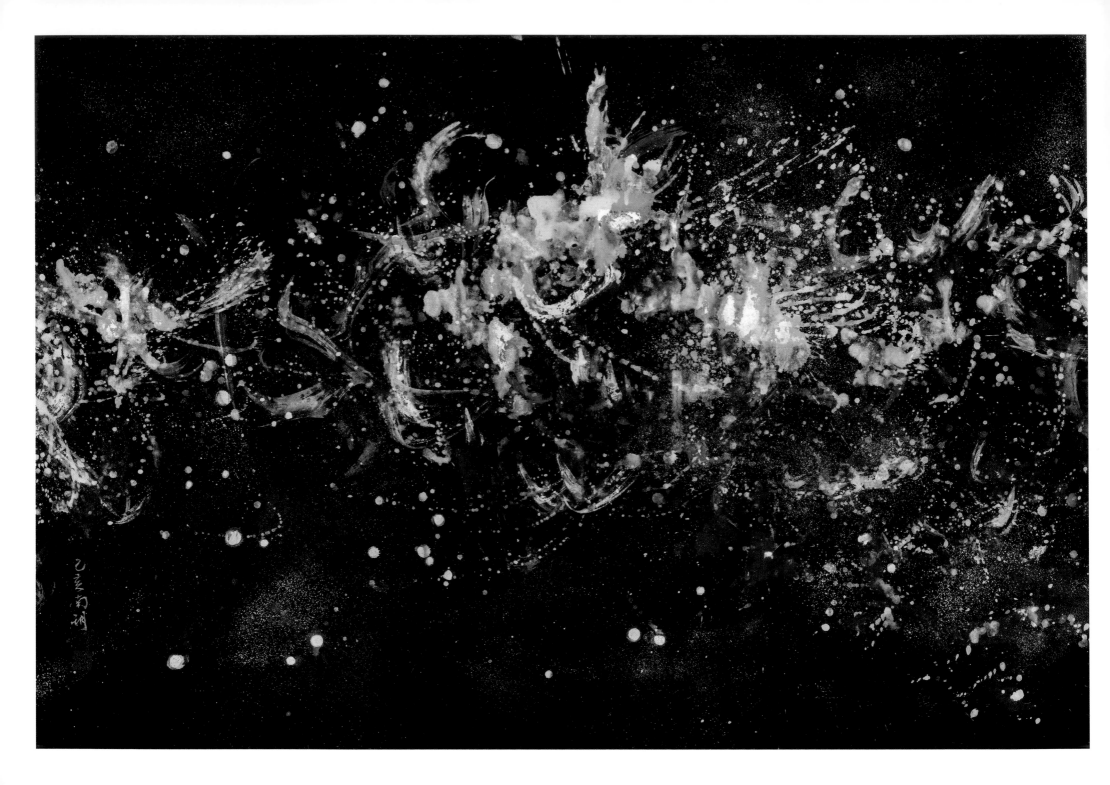

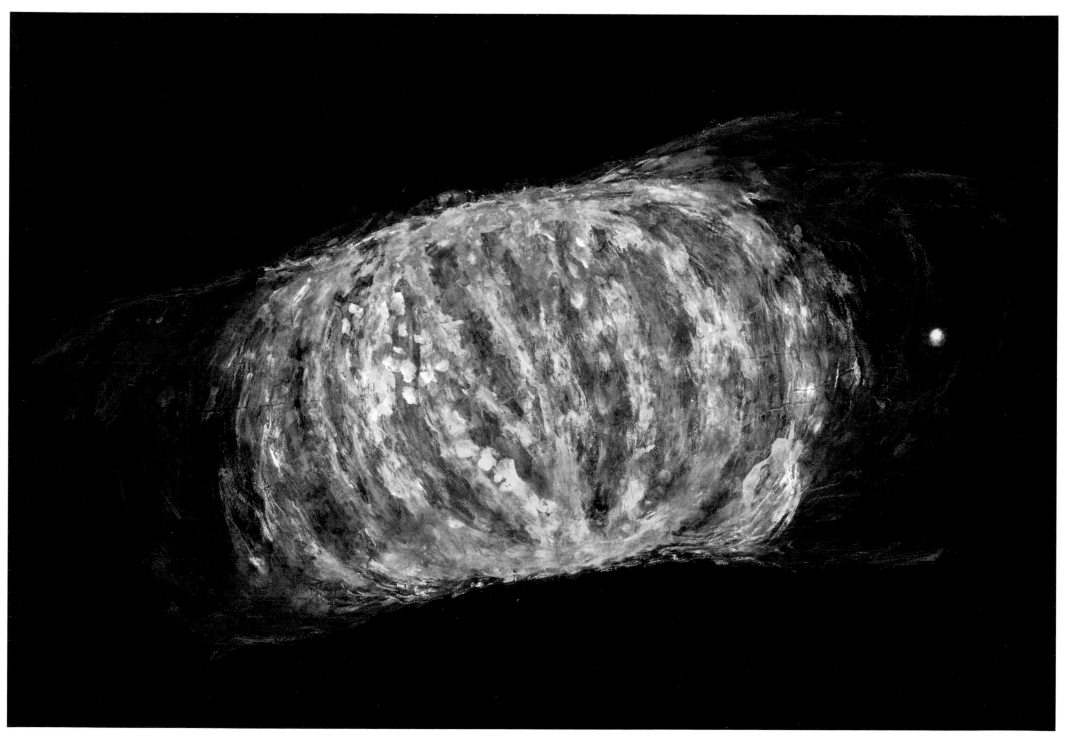

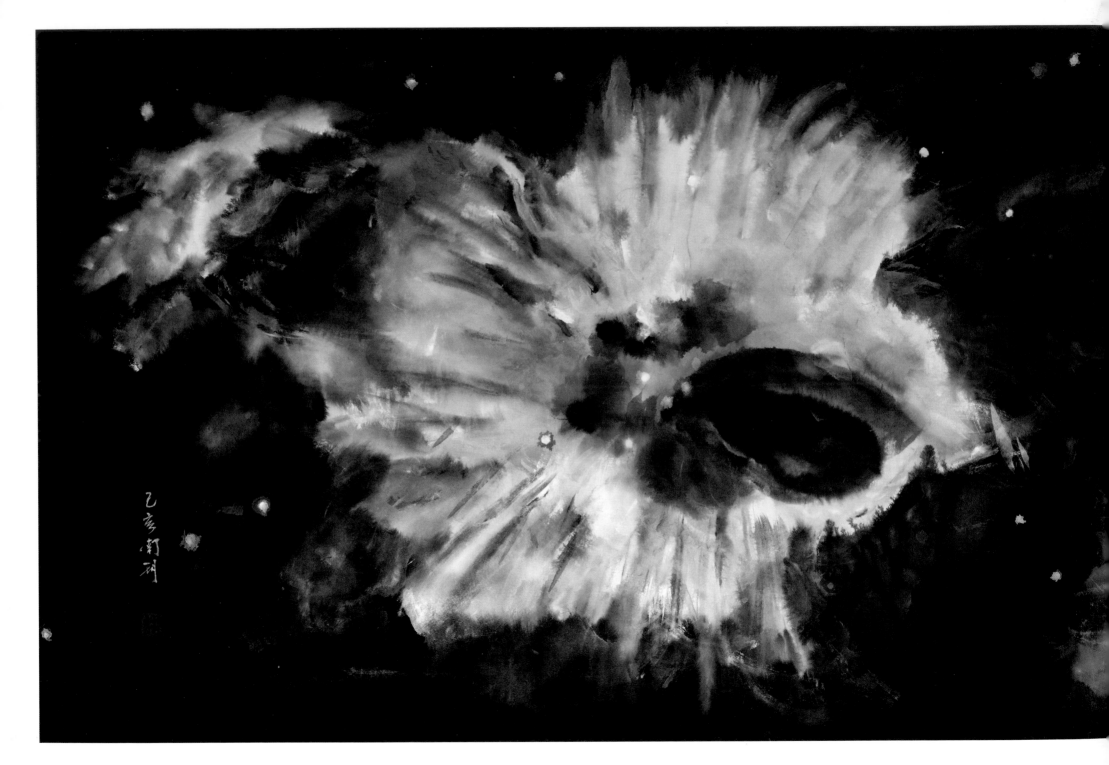

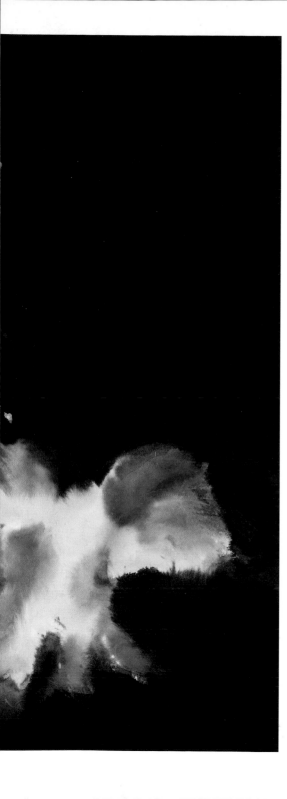

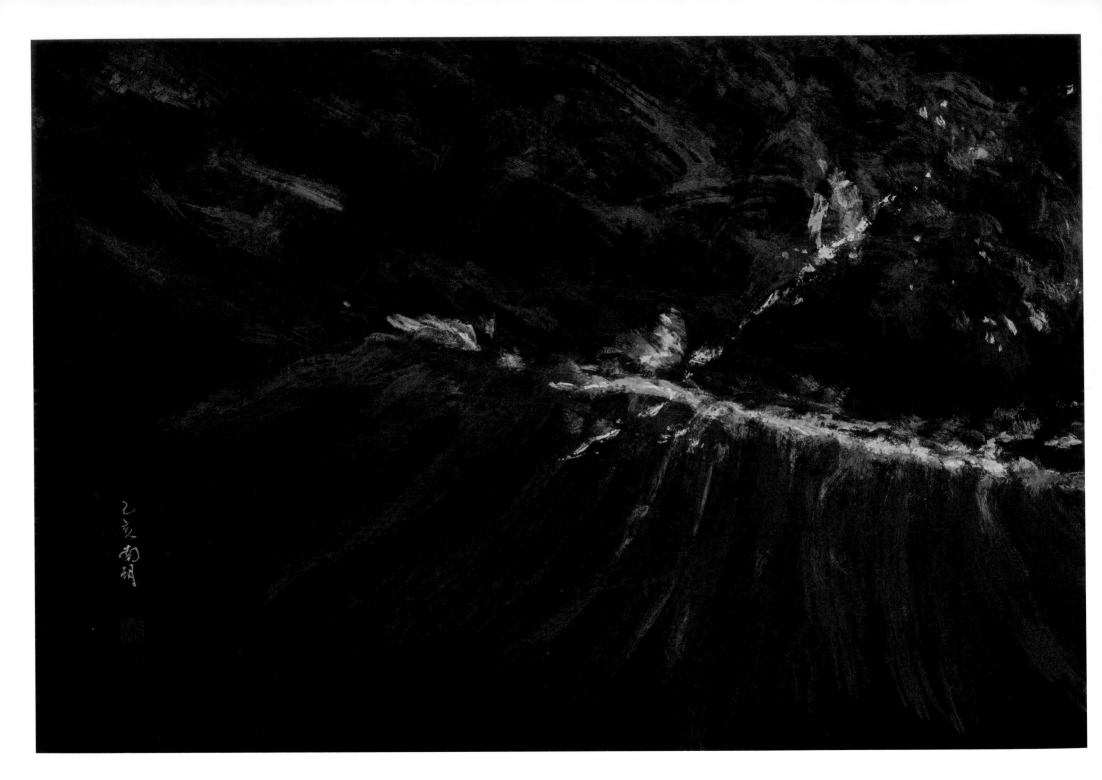

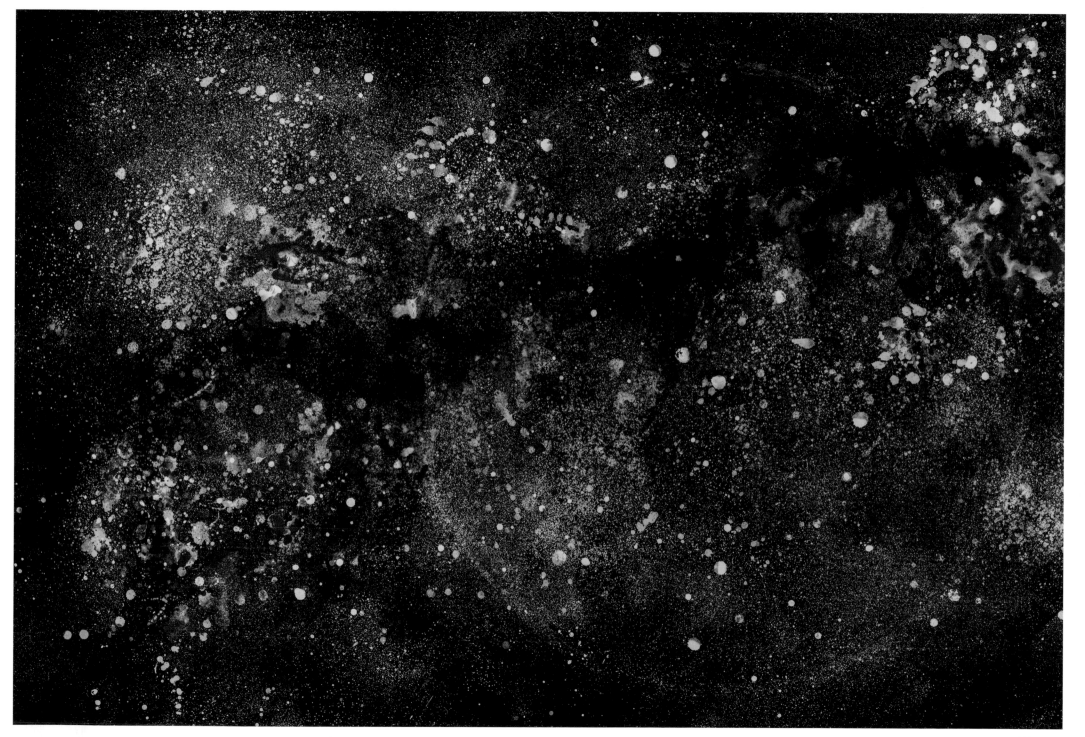

當時間停止　時何在

當空間失去蹤影　大小何處

向東、向西、向南、向北

向上、向下、向中、向空、向大空

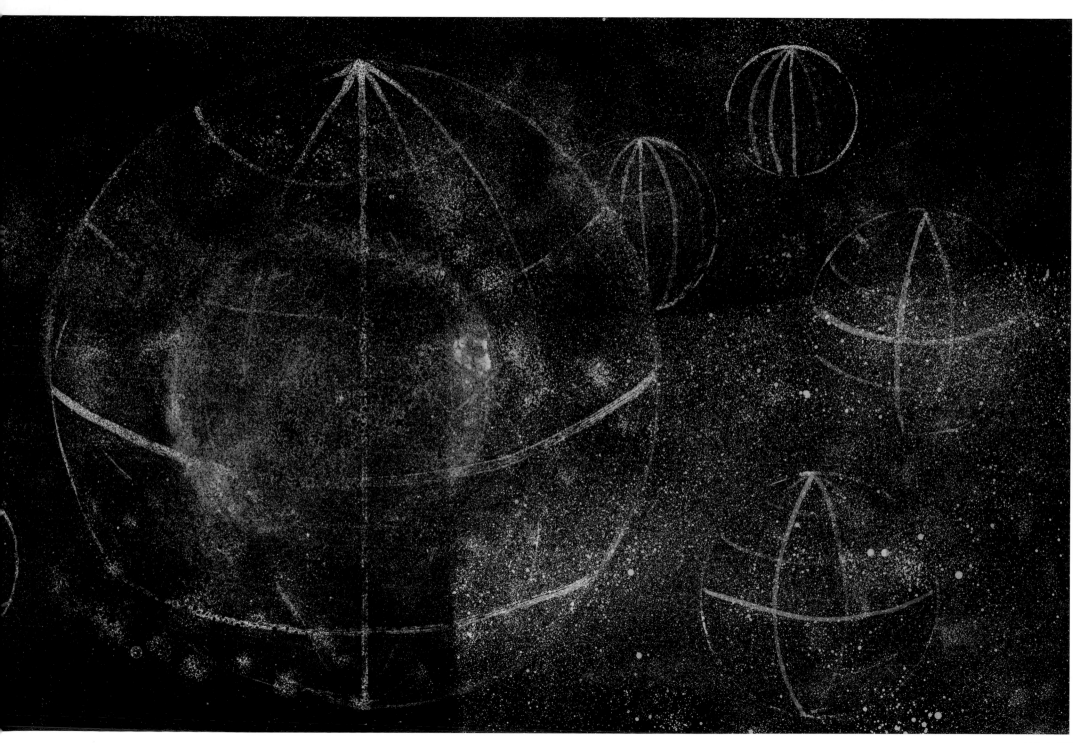

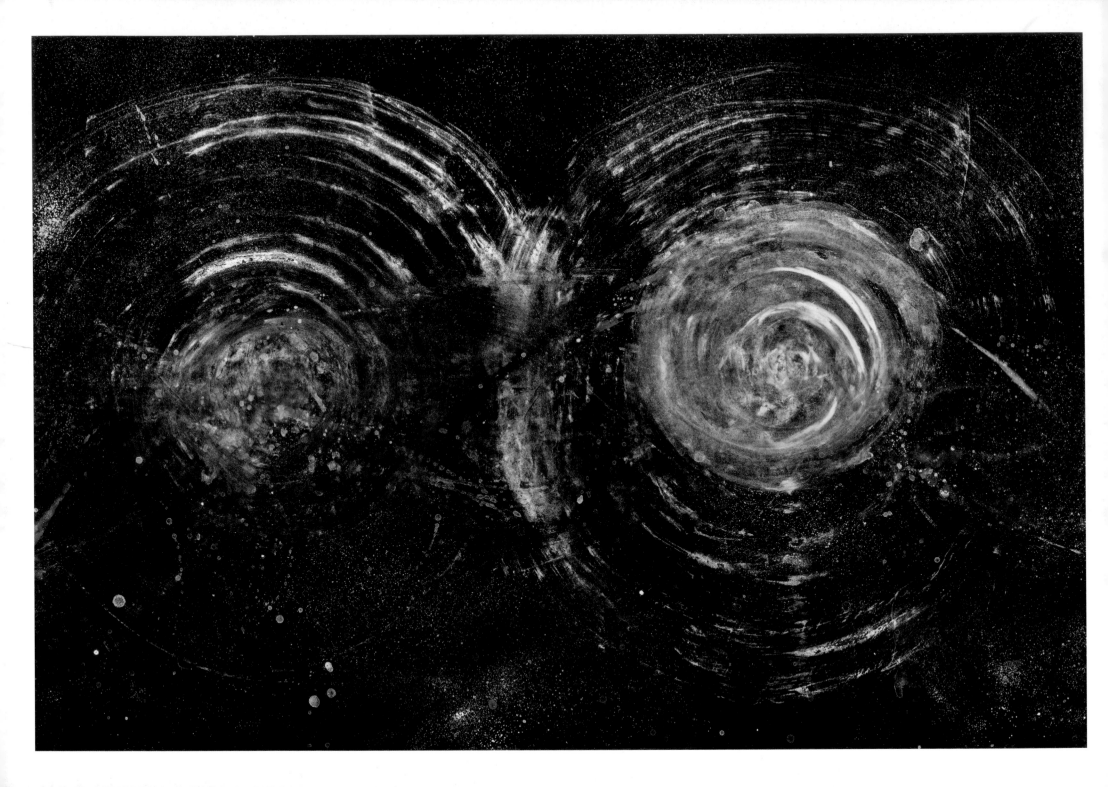

看宇宙的風景 遍歷在心
這無初的行旅
拈出了奕然的真
是不滅的美
詮釋了清淨的聖養
原來如是 如來與如去……

宇宙的風景 Creation origin

仰　星空天際　向　看來處
是現在　是過去　是未來　是當下
乘著大悲的心　法界雲遊

無邊深祕的宇宙，充滿了隨緣的趣味與無涯的歡喜，於是我們擺渡在這宇宙中自在。

從人擇原理（Anthropic principle）看來，這宇宙必須與觀測到它的存在的智慧生命相應。因此，空間、時間、與心意識，鋪展出這宇宙的相貌與發展。而從鏡面的觀照看來，宇宙的萬相正如同鏡面一般與我們的心鏡相照著。我們的心的狀態，也正展現這宇宙。

宇宙是什麼？佛法會告訴我們：「所謂宇宙，即非宇宙，是名宇宙。」佛教的宇宙觀，擴大了我們的格局與視野，觀察這無盡時空的真實訊息，了悟生命自身在宇宙中的位置與意義。就佛法而言，宇宙的生成與毀滅，也脫離不了因緣法的軌則。正如《雜阿含經》所說：「有因有緣集世間，有因有緣世間集；有因有緣滅世間，有因有緣世間滅。」但是由於一般人忍不住對因緣的現象及這個世界的好奇心，因此佛陀才對宇宙的現象加以解說，讓我們看得更細，望得更深。

《華嚴經》中說「心如工畫師」，畫就是心，心就是畫；所以在畫出這無際的星空時，其實就是一個「畫心」的過程，是一個與法界實相相應的過程。我在畫宇宙，宇宙在畫我。所以，作畫對我而言，就如同我的所有人生，我的生命就是禪觀、修鍊的過程。

藝術家把時空凝結在作品完成的那一剎那，而我是了悟從作品完成之後，它便展開它自身的時空生命，讓觀者悟心。

究竟的美，必須來自真實的心，化出對宇宙世間純粹的善。由真善美的圓滿融攝，展現出究竟的聖境。如此能幫助自己及所有的生命，讓世間更加圓滿、究竟，這才是能讓眾生幸福、健康、至美、覺悟的藝術作品。

畫出星空，是在宇宙中遊歷的過程。心空了，於是在宇宙中自在暢遊。在繪畫時，同時也相應了宇宙的能量光明，於是加入了顏料，用心點出了金剛光鍊，讓宇宙畫出了宇宙，讓所有的人歡喜自在。

人類即將要進入新的宇宙世紀，地球上的生命，將和宇宙其他星球生命相接觸。未來，將是怎麼

樣的宇宙？我充滿了好奇與期待。因此，用那真心畫出宇宙，向宇宙發出善淨的訊息，讓我們向那共享、共善、共覺的宇宙前去。

我是畫的禪者，每一幅畫對我而言，都是一則公案。

如何畫出讓人幸福、健康、快樂，乃至開悟的畫？

那是我的心願。正如曹洞宗「以境悟心」一般，希望一切有緣看到畫中美善的人，都能開悟自心，幸福圓滿。

每張畫都有它的心願；人生百年幻生，而畫留千年演法。畫會活得比我久。當每一幅畫完成時，會自在地開創自己的時空生命，也會帶著我們在宇宙中遊歷，在法界中歷覽最自在的風景，讓見者欣喜、快活。祈願地球太空船成為最美麗的星球，在宇宙中永續航行，將覺性、智慧與慈悲，貢獻給宇宙中所有的生命！

洪啟嵩

洪啟嵩 about the author

photograph /
Marie-Françoise
Plissart

洪啟嵩禪師，藝術筆名南玥，一位大悲入世的菩薩行者，集禪學、藝術、著述為一身之大家，被譽為「廿一世紀的米開朗基羅」、「當代空海」。

年幼目睹工廠爆炸現場及親人逝世，感受生死無常，十歲起參學各派禪法，尋求生命昇華超越之道。二十歲開始教授禪定，海內外從學者無數，畢生致力推展人類普遍之覺性運動，共創覺性地球。其一生修持、講學、著述不輟，足跡遍佈全球。除應邀於台灣政府機關及大學、企業講學，並應邀至美國哈佛大學、麻省理工學院、俄亥俄大學，中國北京、人民、清華大學，上海師範、復旦大學等世界知名學府演講。並於印度菩提伽耶、美國佛教會、麻州佛教會、大同雲岡石窟、廣東南華寺、嵩山少林寺等地，講學及主持禪七。

1995 年開始進行書法、繪畫、雕塑、金石等藝術創作。2012 年於台北漢字文化節開幕式，在台北車站大廳單手持重二十公斤大毛筆，揮毫寫下 27x38 公尺的巨龍漢字，兩岸媒體熱烈報導。2013 年因雲岡石窟因緣而深研魏碑，於 2018 年著成《魏碑典》。2017 年以大篆書寫老子《道德經》全文五千餘字，而深入篆體、金文、甲骨文等各種古文字。

2018 年完成人類史上最巨畫作——世紀大佛，祈願和解人心、和平地球。歷時十七年完成全畫，於台灣高雄首展，五日突破十萬人次參觀。

「人生百年幻身，畫留千年演法」，洪啟嵩禪師以開啟人類心靈智慧、慈悲、覺悟，創新文化與人類新文明的「覺性藝術」，祈願守護人類昇華邁向慈悲與智慧的演化之路！

殊榮

1990 年　獲台灣行政院文建會金鼎獎，為佛教界首獲此殊榮者。
2009 年　獲舊金山市政府頒發榮譽狀。
2010 年　獲不丹皇家政府頒發榮譽狀。
2013 年　獲聘為世界文化遺產雲岡石窟首席顧問。
2018 年　獲雲岡石窟成立個展專館殊榮。
2019 年　畫作「世紀大佛」(the Great Buddha)
　　　　　創金氏世界紀錄世界最大畫作。
2020 年　獲諾貝爾和平獎提名。

畫歷

2004 年　11 月「禪與心的對話個展」，馬來西亞彩蝶軒美術館。
2008 年　02 月「成道佛特展」，印度菩提伽耶止覺大塔。
2010 年　02 月「立佛特展」，印度菩提伽耶正覺大塔。
　　　　　　　　「佛一書法行動藝術」，印度菩提伽耶正覺大塔。
　　　　　　　　「心經書法行動藝術」，印度阿栴塔石窟。
　　　　　05 月「幸福觀音展」，美國舊金山南海藝術中心。
2011 年　06 月「心經書法行動藝術」，不丹。
　　　　　07 月「幸福・觀自在藝術特展」，覺性會舘。
　　　　　08 月「中國雲岡石窟特展—佛字、心經書法行動藝術」
　　　　　　　　「雲岡大佛寫真行動藝術」，雲岡石窟。
2012 年　03 月「台北第八屆漢字文化節大龍字書法行動藝術」，
　　　　　　　　台北車站。

07 月 「滿願觀音展」，南玥美術館。

10 月 「西湖兩岸名家展」，西湖。

2013 年 02 月 「許地球一個黃金世界—幸福觀音黃金畫展」，南玥美術館。

06 月 「大覺的身影—洪啟嵩佛陀畫展」，南玥美術館。

09 月 「月下雲岡三千年—魏碑心經特展」，雲岡石窟。

「月下雲岡記」立碑於雲岡石窟。

12 月 「福起地球—覺華牡丹花展」，南玥美術館。

2014 年 02 月 「覺‧真幸福—黃金佛畫展」，南玥美術館。

03 月 「蓮師不丹特展」，南玥美術館。

10 月 「慈航地球—幸福觀音藝術特展」，

桃園機場第二航廈藝文展演空間。

2015 年 05 月 「母親是一千隻手觀音特展」，台北車站。

06 月 「道法自然—書法行動藝術」，花蓮洄瀾灣。

07 月 「靠山藝術特展」，睿和堂文化館。

08 月 「魏碑書法個展」，雲岡石窟博物館。

09 月 「世紀大佛‧白描現身特展」，高雄展覽館

2016 年 02 月 「菩提伽耶覺性地球記」立碑，印度菩提伽耶正覺大塔。

05 月 「觀音環台‧幸福列車特展」，全台七大車站。

2017 年 02 月 「龍王佛特展」，印度菩提伽耶正覺大塔。

08 月 「魏碑書法個展」，莆田白樓。

09 月 「洪啟嵩書畫特展」，雲岡石窟專館。

2018 年 03 月 「大佛賜福節特展」，花蓮新天堂樂園。

04 月 「觀‧自在—水墨觀音畫展」，台北築空間。

05 月 「大佛拈花—2018 地球心靈文化節特展」，高雄展覽館。

07 月 雲岡石窟設立「洪啟嵩藝術專館」。

10 月 「心無點墨‧其墨如金魏碑展」，覺性會館 。

2019 年 02 月 「世紀大佛數位影像展」，覺性會館。

06 月 世紀大佛 (the Great Buddha) 獲金氏世界紀錄世界最大畫作。

10 月 「世紀大佛數位展」，奧地利林茲數位藝術中心深空館。

2020 年 02 月 「黃金須彌—燦爛黃金畫展」，覺性會館。

05 月 「貓心經畫展」，覺性會館。

07 月 「觀音的行動—洪啟嵩十六體心經書法展」，覺性會館。

2021 年 02 月 「福氣富春—黃金牡丹畫展」，覺性會館。

2023 年 04 月 「福貴牡丹—黃金牡丹畫展」，台中福華飯店。

05 月 「宇宙音書畫展」，上古藝術當代畫廊。

藝術著作

《滿願觀音》2012 年，南玥覺性藝術文化基金會出版。

《覺華悟語—福貴牡丹二十四品》2017 年， 南玥覺性藝術文化基金會出版。

《魏碑典》2018 年，南玥覺性藝術文化基金會出版。

《心無點墨‧其墨如金—洪啟嵩禪師的魏碑藝術》

2018 年，南玥覺性藝術文化基金會出版。

《心經書法二十體—洪啟嵩禪師的心經書法》

2023 年，南玥覺性藝術文化基金會出版。

《宇宙的風景》 2023 年，南玥覺性藝術文化基金會出版。

畫作目次 Painting content

媒材：彩墨 宣紙

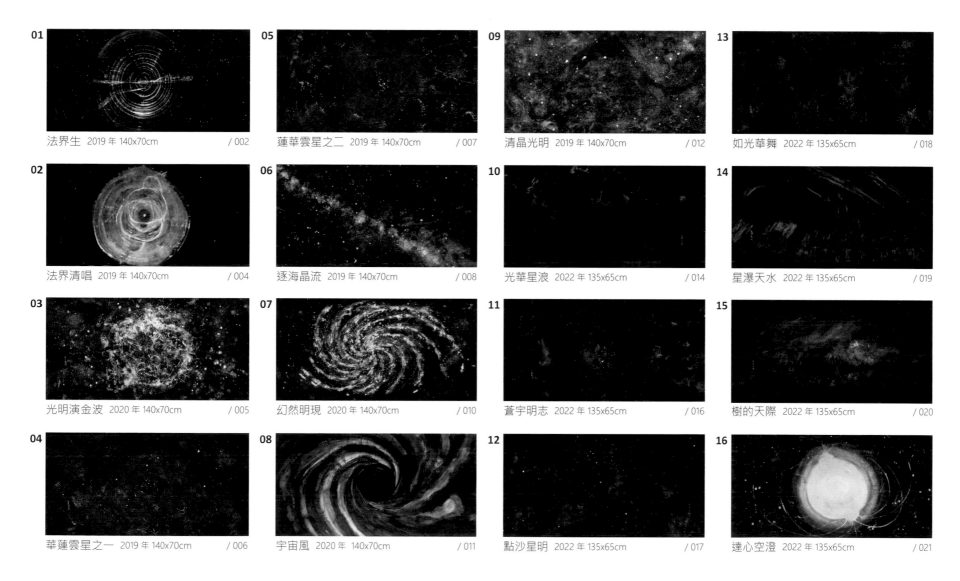

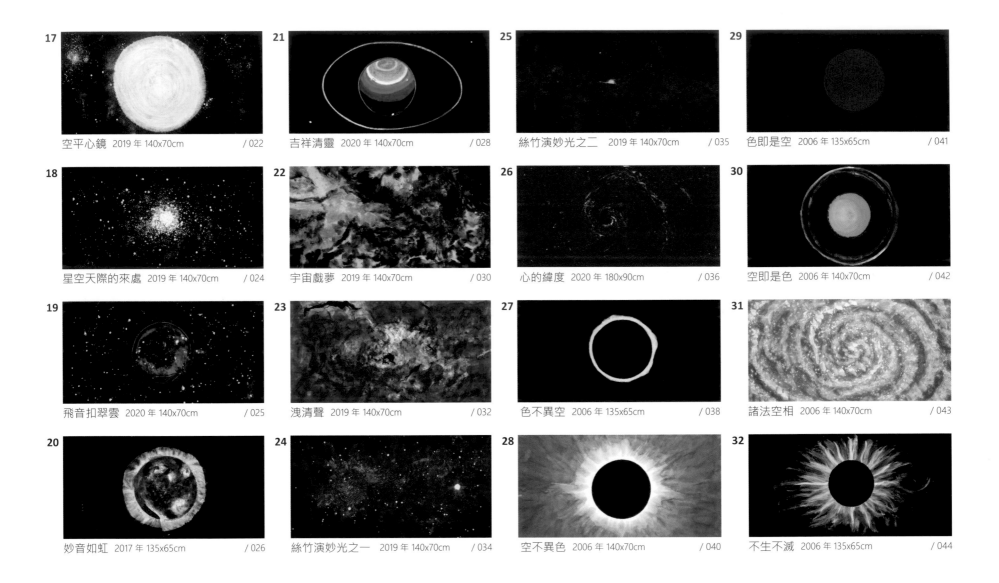

17 空平心鏡 2019 年 140x70cm / 022	**21** 吉祥清靈 2020 年 140x70cm / 028	**25** 絲竹演妙光之二 2019 年 140x70cm / 035	**29** 色即是空 2006 年 135x65cm / 041
18 星空天際的來處 2019 年 140x70cm / 024	**22** 宇宙戲夢 2019 年 140x70cm / 030	**26** 心的緯度 2020 年 180x90cm / 036	**30** 空即是色 2006 年 140x70cm / 042
19 飛音扣翠雲 2020 年 140x70cm / 025	**23** 洩清聲 2019 年 140x70cm / 032	**27** 色不異空 2006 年 135x65cm / 038	**31** 諸法空相 2006 年 140x70cm / 043
20 妙音如虹 2017 年 135x65cm / 026	**24** 絲竹演妙光之一 2019 年 140x70cm / 034	**28** 空不異色 2006 年 140x70cm / 040	**32** 不生不滅 2006 年 135x65cm / 044

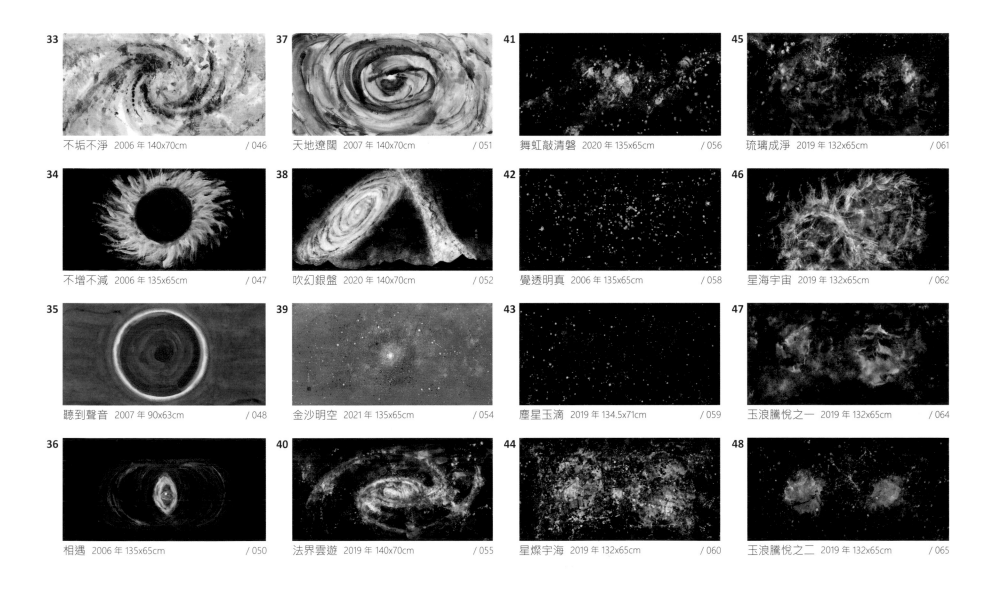

33 不垢不淨 2006 年 140x70cm　　　／ 046

37 天地遼闊 2007 年 140x70cm　　　／ 051

41 舞虹敲清磬 2020 年 135x65cm　　　／ 056

45 琉璃成淨 2019 年 132x65cm　　　／ 061

34 不增不減 2006 年 135x65cm　　　／ 047

38 吹幻銀盤 2020 年 140x70cm　　　／ 052

42 覺透明真 2006 年 135x65cm　　　／ 058

46 星海宇宙 2019 年 132x65cm　　　／ 062

35 聽到聲音 2007 年 90x63cm　　　／ 048

39 金沙明空 2021 年 135x65cm　　　／ 054

43 塵星玉滴 2019 年 134.5x71cm　　　／ 059

47 玉浪騰悅之一 2019 年 132x65cm　　　／ 064

36 相遇 2006 年 135x65cm　　　／ 050

40 法界雲遊 2019 年 140x70cm　　　／ 055

44 星燦宇海 2019 年 132x65cm　　　／ 060

48 玉浪騰悅之二 2019 年 132x65cm　　　／ 065

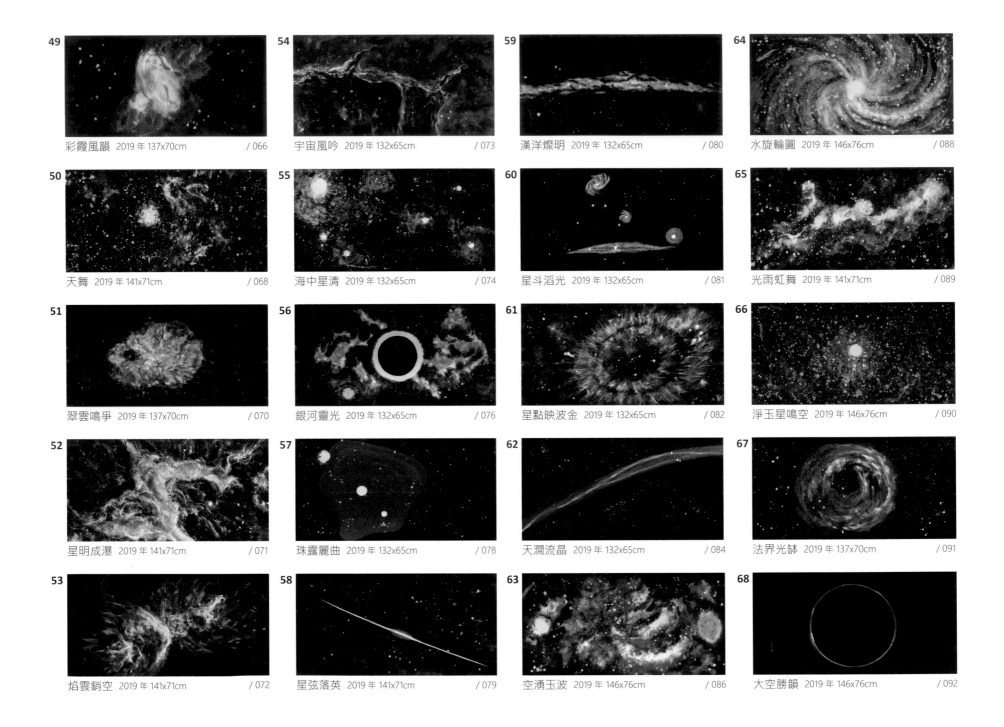

49　彩霞風韻　2019 年 137x70cm　　　　/ 066

54　宇宙風吟　2019 年 132x65cm　　　　/ 073

59　漢洋燦明　2019 年 132x65cm　　　　/ 080

64　水旋輪圓　2019 年 146x76cm　　　　/ 088

50　天舞　2019 年 141x71cm　　　　/ 068

55　海中星清　2019 年 132x65cm　　　　/ 074

60　星斗滔光　2019 年 132x65cm　　　　/ 081

65　光雨虹舞　2019 年 141x71cm　　　　/ 089

51　翠雲鳴爭　2019 年 137x70cm　　　　/ 070

56　銀河靈光　2019 年 132x65cm　　　　/ 076

61　星點映波金　2019 年 132x65cm　　　　/ 082

66　淨玉星鳴空　2019 年 146x76cm　　　　/ 090

52　星明成瀑　2019 年 141x71cm　　　　/ 071

57　珠露麗曲　2019 年 132x65cm　　　　/ 078

62　天澗流晶　2019 年 132x65cm　　　　/ 084

67　法界光缽　2019 年 137x70cm　　　　/ 091

53　焰雲銷空　2019 年 141x71cm　　　　/ 072

58　星弦落英　2019 年 141x71cm　　　　/ 079

63　空湧玉波　2019 年 146x76cm　　　　/ 086

68　大空勝韻　2019 年 146x76cm　　　　/ 092

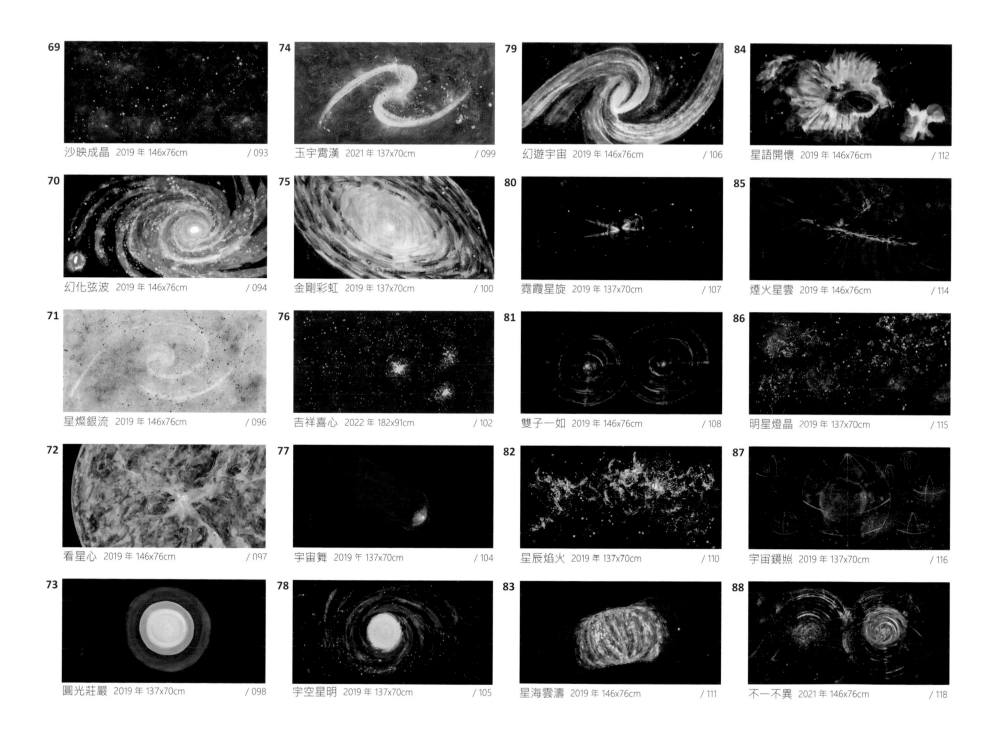

69　沙映成晶　2019 年 146x76cm　　　/ 093

74　玉宇霄漢　2021 年 137x70cm　　　/ 099

79　幻遊宇宙　2019 年 146x76cm　　　/ 106

84　星語開懷　2019 年 146x76cm　　　/ 112

70　幻化弦波　2019 年 146x76cm　　　/ 094

75　金剛彩虹　2019 年 137x70cm　　　/ 100

80　霓霞星旋　2019 年 137x70cm　　　/ 107

85　煙火星雲　2019 年 146x76cm　　　/ 114

71　星燦銀流　2019 年 146x76cm　　　/ 096

76　吉祥喜心　2022 年 182x91cm　　　/ 102

81　雙子一如　2019 年 146x76cm　　　/ 108

86　明星燈晶　2019 年 137x70cm　　　/ 115

72　看星心　2019 年 146x76cm　　　/ 097

77　宇宙舞　2019 年 137x70cm　　　/ 104

82　星辰焰火　2019 年 137x70cm　　　/ 110

87　宇宙鏡煦　2019 年 137x70cm　　　/ 116

73　圓光莊嚴　2019 年 137x70cm　　　/ 098

78　宇空星明　2019 年 137x70cm　　　/ 105

83　星海雲濤　2019 年 146x76cm　　　/ 111

88　不一不異　2021 年 146x76cm　　　/ 118

洪啟嵩覺性藝術 03

The Cosmic Landscape

作　　　者　　洪啟嵩
詩　　　作　　洪啟嵩
發　行　人　　龔玲慧
美　術　編　輯　　吳霈媜、張育甄
文　字　編　輯　　彭婉甄、莊慕嫻
封　面　設　計　　張育甄
出　版　者　　南玥覺性藝術文化基金會
　　　　　　聯絡處：新北市新店區民權路 88-3 號 8 樓
　　　　　　電話：(02)2219-8189
發　　　行　　全佛文化事業有限公司
　　　　　　訂購專線：(02)2913-2199　傳真專線：(02)2913-3693
　　　　　　匯款帳號：3199717004240 合作金庫銀行大坪林分行
　　　　　　戶名：全佛文化事業有限公司
　　　　　　http://www.buddhall.com
行　銷　代　理　　紅螞蟻圖書有限公司
　　　　　　台北市內湖區舊宗路二段 121 巷 19 號（紅螞蟻資訊大樓）
　　　　　　電話：(02)2795-3656　傳真：(02)2795-4100
初　　　版　　2023 年 5 月
定　　　價　　新台幣 960 元
ISBN 978-986-97048-3-0（平裝）

© Dakṣiṇa Maṇi Art Institute

　8F., No. 88-3, Minquan Rd., Xindian Dist.,
　New Taipei City 231023, Taiwan
　TEL:886-2-22198189　FAX:886-2-22180728

© 2023 by Hung Chi-Sung

國家圖書館出版品預行編目（CIP）資料

宇宙的風景 = The cosmic landscape/ 洪啟嵩作 . -- 初版 .
-- 新北市：財團法人南玥覺性藝術文化基金會出版：
全佛文化事業有限公司發行，2023.05
　面；　公分 . -- (洪啟嵩覺性藝術；3)
ISBN 978-986-97048-3-0(平裝)

1.CST: 繪畫 2.CST: 畫冊

947.5　　　　　　　　　　　　　　　112007078